自序

曾經在一個網頁上提及，跟孩子黏在一起的時間很短，不一會小朋友就會喜歡看卡通，上學時就會黏同學；不一會就會黏朋友，長大後就會忙著工作；如果錯過孩子黏我們的時機，可能再也得不到這個機會。

童年時間很有限，作為家長，陪著小朋友成長，要令他們有個快樂童年可謂任重道遠。無奈在香港的教育制度下，小朋友往往只能在興趣班和補習班發展。

要令小朋友成長和啟發創意，家長們就應該身體力行，陪小朋友到郊外走一走，只要試過親子露營，定必令小朋友感到難忘而充實。

親子露營樂：從露營中建立和增加親子之樂趣，與小朋友一起走進郊外，學習照顧自己，從大自然中發掘和體驗，令他們成長和減少沉迷在平板電腦和手機的懷抱，給予他們有一個精彩而難忘的童年。

這是我的第二本親子露營書，要多謝出版社邀請及各位朋友鼎力相助，特別鳴謝梁梓浩先生為本書繪畫插圖、汀汀廚房協助設計食譜、Chris Tong 協助設計露營遊戲、邱文賜先生為本書題名，還有海豚家、Betty Wong、Cyrus Chung、海晴妹妹及山・影・紅的相片提供。沒有你們協助，《親子露營樂》這書是不可能有機會出版的。

興 Sir

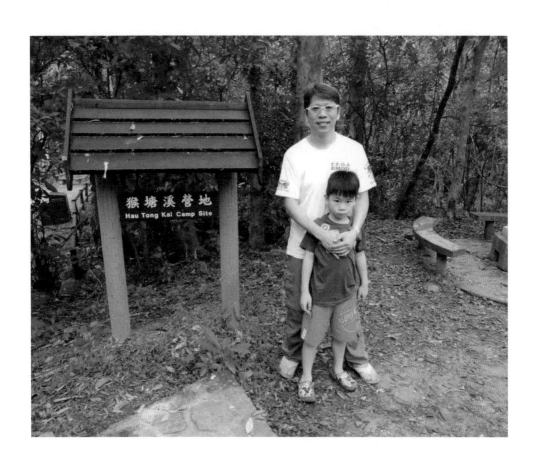

推薦序 ❶

認識興 Sir 時，行山露營並不流行，更遑論是「親子活動」。其實小孩學習並不是僅限於課本與課室，更值得我們用五官去接觸世界！能夠被認識了 20 年的露營達人興 Sir 邀請寫此書的序及參與部份編撰，實在榮幸！

兒時生活都是上學讀書，放學回家做功課，沒有什麼興趣班，要麼幫忙家務、要麼在公園玩玩便一整天。從事兒童工作後，我更深深體會到，我們缺乏了用自己雙手去觸摸、用腦袋去創意、用腳走出去的機會，在多方刺激下去獨立成長。而在現時的教育下，孩子們忙著上補習班、興趣班等，重視課本考試成績，卻忽略了我們與生俱來的探索能力！

極力推介《親子露營樂》此書給現代的父母，在繁忙的工作後，一同踏足書上介紹的地方、欣賞香港的美景，同時讓孩子在大自然中學習獨立、照顧自己，與孩子一起成長！

兒童工作者

許曉清

推薦序 ❷

我一直都深信大自然是人生最好的道場。
從小到大總是愛往山上走走的我，
只要一有丁點空閒，便會走到郊野去，
架起營帳，開爐起灶，遊山玩水。
在大自然這所人生道場，
所能體會和學習到的遠超想像。
快來！一起與小朋友，
在大自然當中一起探索。
難得興 Sir 出書分享有關露營的資訊，
絕對值得擁有一本。
就由此刻開為你和你的小朋友計劃一次露營吧！
為他成長日記當中寫下美好的一頁。

香港山藝協會總教練

梁梓浩

CONTENTS 目錄

親子露營

事前準備

親子露營 的 事前準備

親子露營不是什麼新鮮事，但身邊大多朋友或家長都對親子露營一無所知，在搜集資料時亦感到繁複，加上種種藉口，很多家長不一會便打消親子露營的念頭。最遺憾的理由，還是伴侶的反對，這樣便令小朋友失去接觸大自然的機會。筆者深信，另一半的支持是親子露營成功與否的關鍵。

事實上，親子露營的策劃條件跟一般露營無異，只要解決地點、交通（包括緊急撤退路線）、天氣、人選、裝備、遊戲和飲食這個範疇，親子露營不是想像中困難。

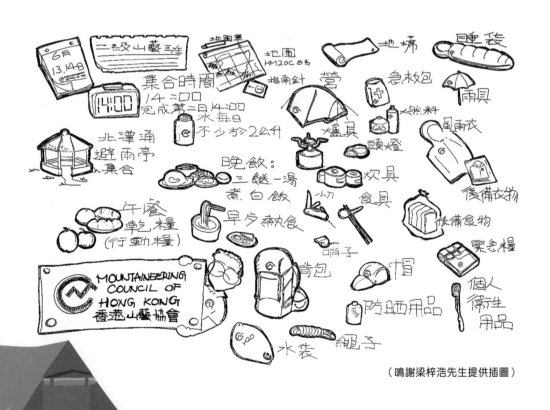

（鳴謝梁梓浩先生提供插圖）

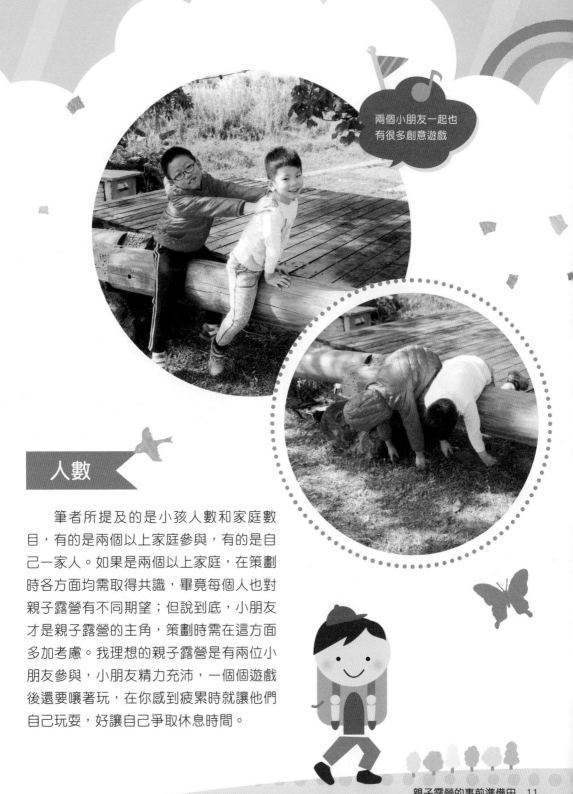

兩個小朋友一起也
有很多創意遊戲

人數

　　筆者所提及的是小孩人數和家庭數
目，有的是兩個以上家庭參與，有的是自
己一家人。如果是兩個以上家庭，在策劃
時各方面均需取得共識，畢竟每個人也對
親子露營有不同期望；但說到底，小朋友
才是親子露營的主角，策劃時需在這方面
多加考慮。我理想的親子露營是有兩位小
朋友參與，小朋友精力充沛，一個個遊戲
後還要嚷著玩，在你感到疲累時就讓他們
自己玩耍，好讓自己爭取休息時間。

地點選擇

活機園
有機農莊

如果你是第一次策劃親子露營，最好還是選擇一些合法農莊，雖然要收費，但農莊有一定的設備配套和守則，例如有洗手間、自來水和煮食工具借用。部份農莊更附設小農場，好讓小朋友認識農作物和接觸小動物。

各個農莊均有自己的守則，普遍均不准吸煙和需在晚上 11 時後不得高聲喧嘩，騷擾其他營友，這些規條深得家長們歡迎。

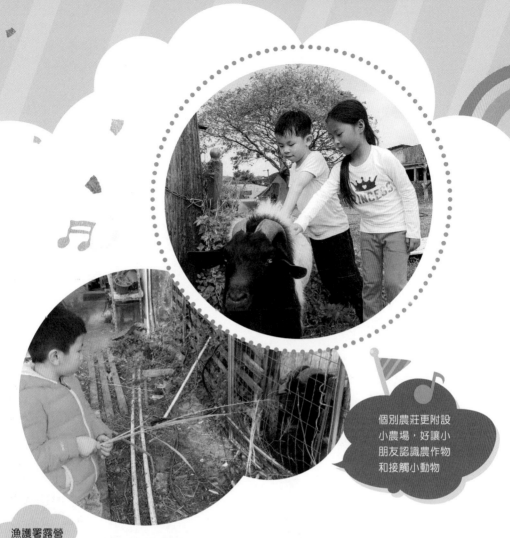

　　如果選擇在漁護署或康文署的露營地點（詳見第七章），則要考慮自身及小朋友的能力，筆者曾走訪全港所有營地，知道不是每個營地都適合親子露營，既要照顧小朋友，又要揹負大量裝備，若乘搭交通工具後還要步行多個小時才能到達營地的話，會是一件相當吃力的事，萬一遇上突發事故要撤走的話，那就相當麻煩；所以我的理想親子露營地點，是乘搭交通工具後不多於半小時的步程。

交通

　　如選擇了地點，便要考慮交通的配搭安排，一來要考慮如何前往，二則要考慮到遇上緊急情況撤走的安排。有些地方要特別租船或車專程前往，這方面就要小心考慮如何在突發撤走時的電召交通服務。

巴士：交通工具之一

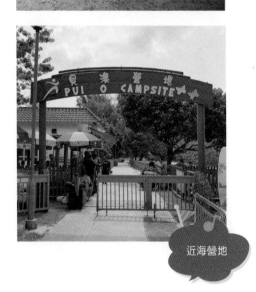

內陸營地

近海營地

天氣及季節

　　行程策劃中另一個重要問題就是天氣，如出發當日下大雨應否取消行程？氣溫會否驟降？香港天文台的網頁提供九天天氣預測和全港雨量分佈，但天有不測之風雲，所以每次策劃前都要考慮種種突如其來的變化。

　　至於季節上，冬季則可選擇內陸營地（例如：南山、鶴藪等）；夏天則可選擇近海營地（例如：貝澳、大灘等）。

了解
營地配套

Chapter 02
了解
營地配套

漁護署和康文署的合法露營地點有
44 個，在活動前先了解各個營地的配
套，例如是否有洗手間、水源、燒烤爐、
枱、櫈和曬衣架等。

遇上突發事情，可
使用郊外緊急求助
通訊

（鳴謝梁梓浩先生繪畫插圖）

通訊

筆者不建議在活動期間攜帶平板電腦，但手機總是需要的，若遇上突發事情，手機便發揮了求救作用。在營地選擇上，有手機訊號覆蓋的當然最好，若在偏遠地區的話則只可接收漫遊訊號（例如在東平洲及三椏涌），若是如此，就要看看附近會否有村落或警崗，因一般村落都使用固網電話的，緊急之時就可借用。

營地旱廁

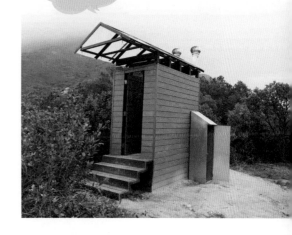

營地大型
洗手間

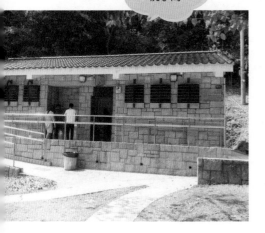

洗手間

香港的部份營地只有旱廁提供，把廁所門一打開的時候均會臭氣熏天，需考慮小朋友如廁時能否接受。通常在大型的營地都有大型洗手間，有些甚至有沐浴設施（例如：南山、貝澳、鶴藪、灣仔西及灣仔南等），洗手間除了如廁外，另一個作用是提供水源。

水源

　　水源基本上主宰了整個露營活動，筆者不建議揹負大量食水供親子露營飲用及洗滌餐具；所以在選擇露營地點時，水源絕對是首要條件。應留意水源的來源，若水源來自洗手間或附近民居則安全得多，但水源若取自河流或溪澗，則要考慮安全問題，當取水時小朋友往往好奇一併到溪流，一來要當心大水忽然湧至，二來要當心溪流附近濕滑，意外通常是這樣發生。但無論在何處取水，在飲用前都必先煮沸。

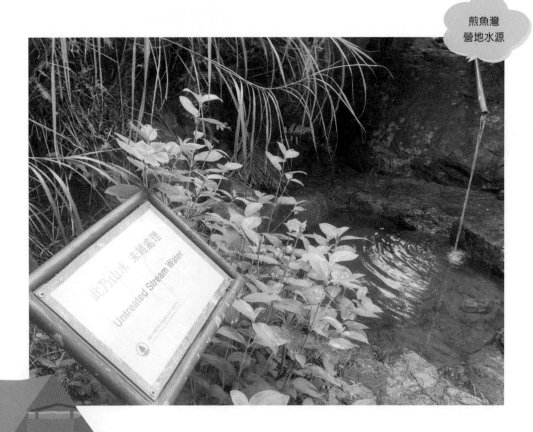

煎魚灣
營地水源

此乃山水 未經處理
Untreated Stream Water

萬丈布
營地水源

扶輪公園
營地水源

燒烤爐

　　全港只得大嶼山昂坪營地及蝴蝶灣沙灘營地沒有燒烤爐（蝴蝶灣沙灘營地禁止生火），除燒烤外，不少人在露營時均喜愛以柴火煮食，燒烤爐確提供了不少便利。筆者曾在多個營地，均看見有人使用燒烤爐作營火之用。

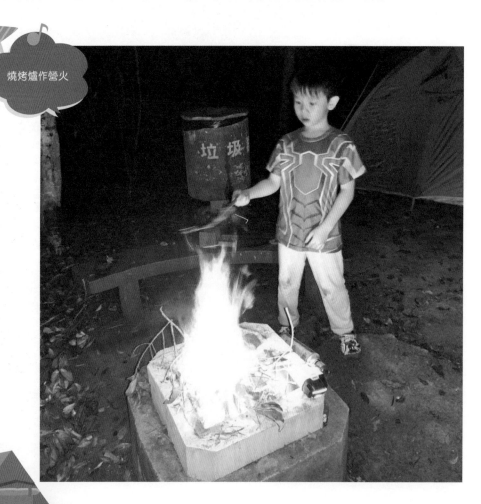

燒烤爐作營火

枱和櫈

　　大部份營地均設有枱和櫈，在用餐和擺放雜物，枱和櫈起了一定程度作用，但近年來，露營人士趨多，營地設施不敷用，使得露營人士均自攜枱櫈，而事實上現時的露營裝備愈趨向輕巧，親子露營時，可考慮攜帶合適餐枱櫈予小朋友使用。

各款便攜式
枱和櫈

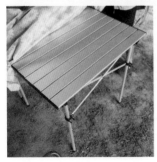
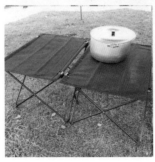

雖然個人不建議到營地附近食肆，但遇上食材變壞或外來因素等，光顧食肆還是有需要的。煮食是親子露營節目的一個重要環節，因為在野外一起煮食，從生火、烹調、進食到餐後清潔，都可與小朋友共同體驗箇中樂趣，實在是一件非常有意義的親子活動。

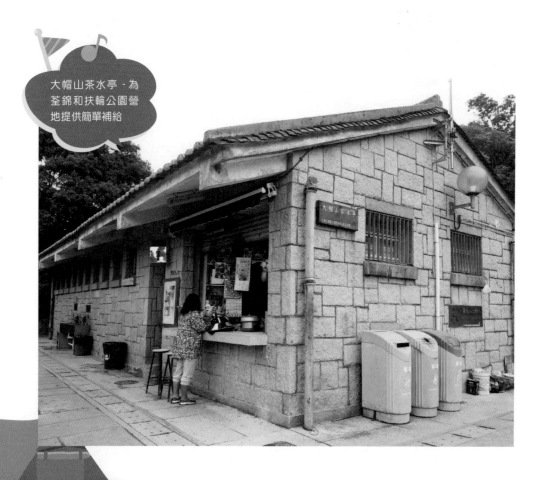

大帽山茶水亭 - 為荃錦和扶輪公園營地提供簡單補給

第三章

親子露營裝備

選擇了露營地點，策劃了行程細節，便需著手合適的裝備。

背囊

運送物資的首選工具，其優點是一般旅行袋不能取代的。使用背囊運送物資不單較省力，而且能騰空出雙手，令雙手可拿其他物資或保持平衡及攀爬等。

市面上有形形式式的背囊，在選購時務必根據自己的身高、體型及用途而選購，在這裡提及的是露營用背囊，一般容量均在 40 公升以上，選擇背囊時必須注意其構造及實用性，肩膊帶需有厚軟墊，背部透氣網透氣功能能否長時間保持乾爽，有否附設腰帶等。

（相片由海豚家提供）

筆者喜歡在使用背囊時，先把天幕放在底部，因天幕可防水及作軟墊，但一般均會把重物放在底部，切記不要把充氣地墊及水袋放底，其後才把其他物資如睡袋、煮食爐及餐具等放入。當把物品放置妥當後請務必揹起及步行十數步，測試背囊是否過重，自己可否保持平衡等，這或多或少要親身感受。

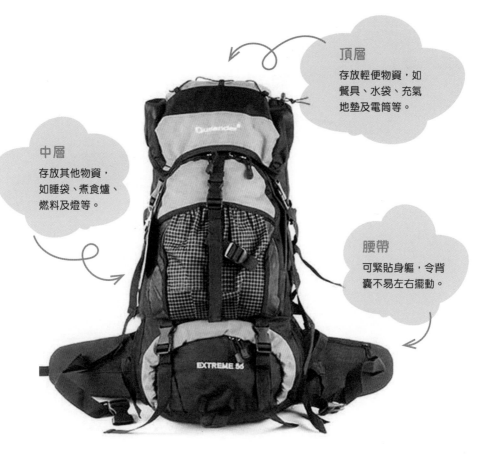

頂層
存放輕便物資，如餐具、水袋、充氣地墊及電筒等。

中層
存放其他物資，如睡袋、煮食爐、燃料及燈等。

腰帶
可緊貼身軀，令背囊不易左右擺動。

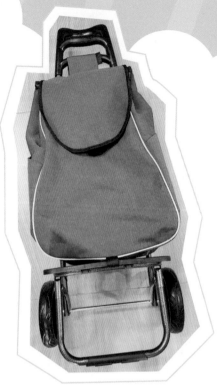

手拉車

　　很多時營地距離交通或公路不遠，而且梯級不多時用到，用手拉車可減少自身負載，或可把輕便物件放入，由小朋友協助運送。

帳幕

露營帳幕可分為四種：

蒙古包

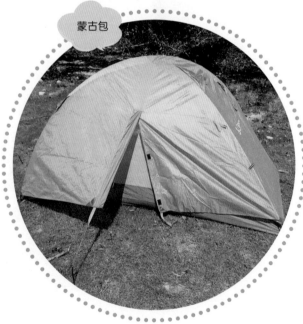

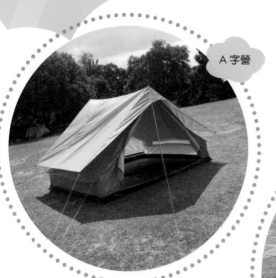

A 字營

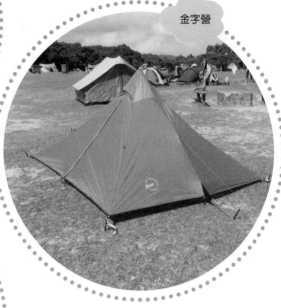

金字營

吹氣營

　　在以上營幕當中，蒙古包可謂最為普及，其輕巧及方便程度，即使一個人也能把營幕輕易搭建。蒙古包由內外帳幕、纖維或鋁支架、營釘及營繩組成，只需數口營釘便能安穩在營地上，即使在石地上，只要把重物壓在營內便可，面世至今仍人氣不減。

搭建 3 人營蒙古包的步驟

STEP 1 ▶ 先將 Foot print 鋪好

STEP 2 ▶ 全套裝備

STEP 3 ▶ 先攤開帳幕

STEP 4 ▶ 營棍

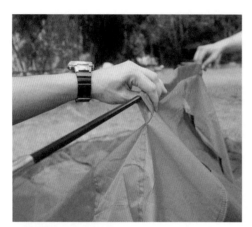

STEP 5 ▶ 將營棍穿入

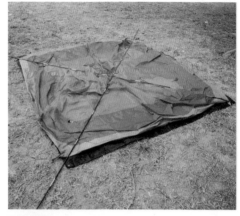

STEP 6 ▶ 穿好後

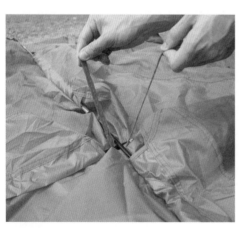

STEP 7 ▶ 把營頂與營棍綁好

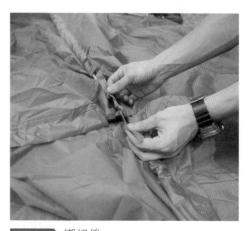

STEP 8 ▶ 綁好後

STEP 9 ▶ 把營幕撐起

STEP 10 ▶ 將營幕其他部件扣在營棍上

STEP 11 ▶ 營的每一角也重複上述動作

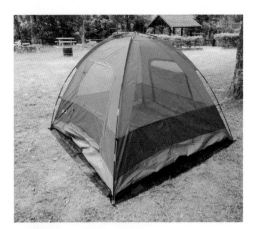

STEP 12 ▶ 營幕基本完成

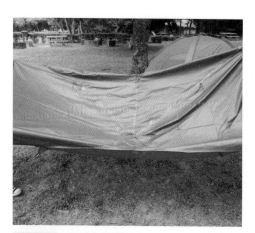

STEP 13 ▶ 把天幕張開

STEP 14 ▶ 將營棍穿入

STEP 15 ▶ 穿好後

STEP 16 ▶ 把天幕撐起

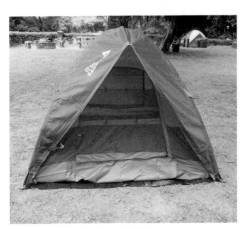

STEP 18 ▸ 把天幕覆蓋帳幕

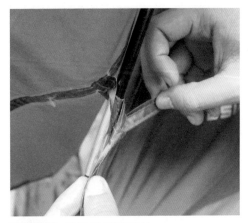

STEP 19 ▸ 綁好各個連接位

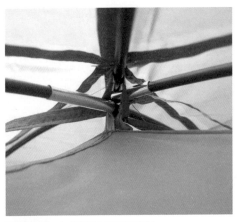

STEP 20 ▸ 包括營頂至天幕位

STEP 21 ▸ 準備營釘

STEP 22 ▶ 把營釘打入

STEP 23 ▶ 固定位置（包括營幕及天幕）

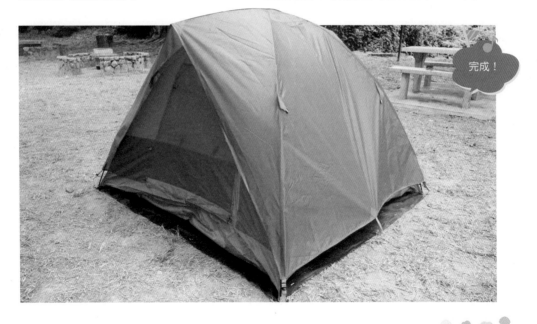

完成！

搭建蒙古包（B 款）

STEP 1 ▶ 全套裝備

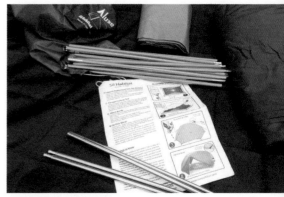

STEP 2 ▶ 營棍及營幕搭建說明書

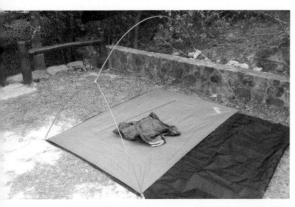

STEP 3 ▶ 將 Foot print 鋪好及先弄好營幕支架

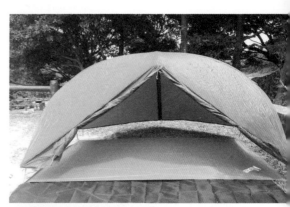

STEP 4 ▶ 把天幕鋪上

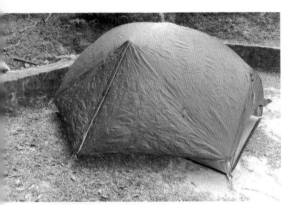

STEP 5 ▶ 拉妥各營繩並用營釘固定

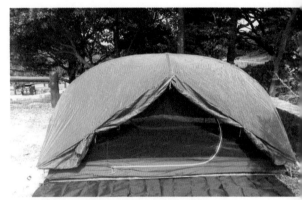

STEP 6 ▶ 把營幕扣在天幕內的支架上

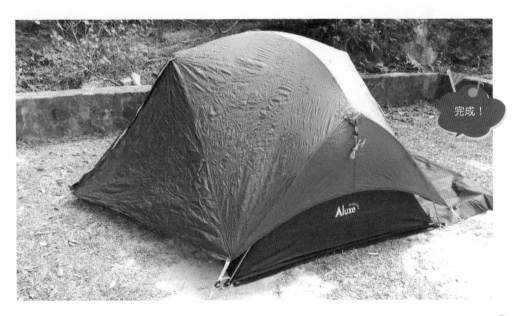

完成！

讓小朋友一起協助建立郊外的家，這樣可避免他們在無人看管下在營地四處奔走。我們可讓小朋友接駁營柱，或指導他們把營柱穿過營幕，好讓他們增強自信心，適當的分工合作可讓小朋友的投入度提高。

在進行用營槌將營釘打進營地這類較危險的工作時，可安排小朋友執行分營繩或營釘傳遞這點小差事，待他們觀察多遍後可在自己的監督下讓他們親手嘗試，以達成這次露營活動的主要任務。在露營期間，小朋友對每件事都會感到好奇，你在做飯時，很多時他們會在一旁騷擾你，這時不妨邀請一起製作，以增強他們的自信心。

（相片由海豚家提供）

繩結方法

在紮營時，少不免要用到繩結，筆者在廿多年的露營生涯中，歸納起來，其實只需學懂兩至三種繩結，便足以面對露營時的生活應用。

活動結

活動結有很多不同款式，這裡介紹其中一款。活動結是很好用的繩結，做法亦簡單，向下繞兩圈再兜上繞一圈再索緊便可，繩結特點是可調校長度。但拆開卻要花點耐性。

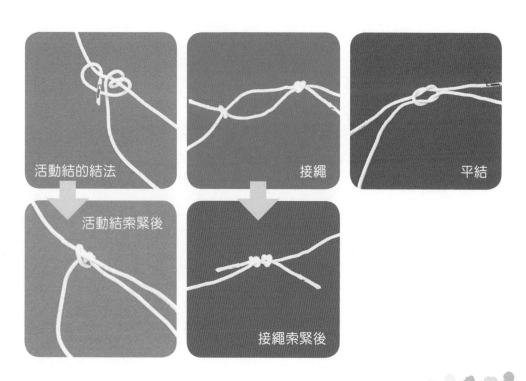

活動結的結法

活動結索緊後

接繩

接繩索緊後

平結

水袋

　　水袋是一件很重要的露營工具，在露營時水源往往不會在你附近，有些營地更需要步行十數分鐘才到達水源，即使水源就在營旁，因為公用關係，也不能「話用就用」，這時候水袋便發揮了作用。

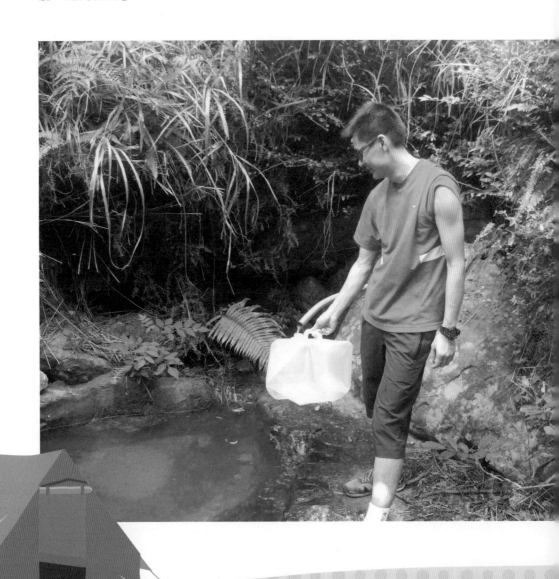

筆者曾經有過的經驗，把懸掛式水袋懸掛在樹上，結果不慎被樹枝弄破，所以在使用時也要留意周圍環境。

　　在使用後，清潔也是需要的，因水袋盛載的只是水，回家後把水袋蓋打開，以清水略為沖洗，摺疊式水袋則打開蓋平放在窗門位置，待水袋剩餘水尾自行風乾便可摺疊收藏；懸掛式則用風筒以冷風，在蓋口位置把冷風緩緩打入，風乾便可收藏。

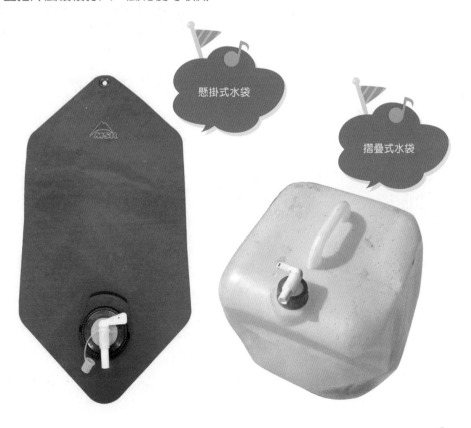

懸掛式水袋

摺疊式水袋

天幕

在眾多露營用具中，天幕已成為不可或缺的設備。天幕需配合營繩、營釘及營柱使用，搭建方法跟 A 字營相似，需一人把營柱扶著，另一人則把營釘及營繩釘緊及拉妥。天幕就像一把大傘子，除可在營幕上遮擋陽光或雨水外，亦可在天幕下放軟墊或椅子，享受沒有營幕阻隔的大自然，更可以在餐枱之上搭建成戶外飯廳，使用餐時避免食物觸及樹葉或雀糞。

天幕的主要用途是遮擋陽光及雨水

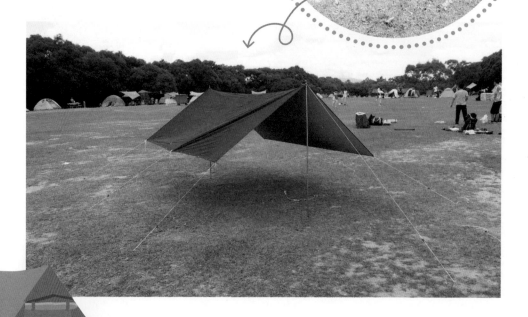

營底蓆

　　每次建立營帳時，均會將一塊地墊鋪在地上，之後才把帳幕安裝，用以阻隔濕氣。而地墊最初的用途很簡單，架起天幕，就席地而睡，以便享受大自然。然而由於部份營幕底部並非使用帆布物料，因此地墊便開始流行用在搭建營帳時使用。

牛津布營底蓆

帆布營底蓆

厚墊型地蓆

地蓆的作用可算極為重要，在睡覺時地上的寒氣會令整個身軀變冷，單靠睡袋是敵不過地氣之寒，有了地蓆便可成功退敵。露營用地蓆一般分為厚墊型和充氣型，厚墊型以乳膠為主，能有效阻隔地氣，但較為笨重。市場上還有金屬地蓆，在乳膠墊外額外加上一層金屬膜，但在冬天的效用只屬一般。

蛋殼型
乳膠地蓆

乳膠地蓆圖

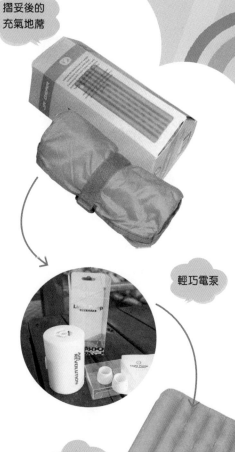

摺妥後的
充氣地蓆

充氣型地蓆

　　充氣型地蓆分為自動充氣和手動式
充氣，感覺猶如浮床一樣，能有效阻隔
地氣，而且攜帶方便，現已成為了地蓆
主流。自動式充氣只需把氣閥打開便會
自動充氣；手動式充氣一般需配合電泵
使用，否則便要花時間力氣將它吹漲，
放氣時亦需要人手出力將空氣擠出後才
可收藏。

輕巧電泵

使用充氣地蓆，
小朋友也有好眠

充氣型
地蓆

睡袋

　　睡袋能在睡覺時保持體溫，是露營睡覺時的恩物，市面上的睡袋多以木乃伊形為主，但內裡填充物料則大不同。有棉質，有羽絨，需視乎季節而配備。冬季時，需使用禦寒度較高之睡袋，如羽絨料，再配合地墊使用，就可阻隔地氣及保暖作用，兩者均不可或缺。夏季時天氣炎熱，可配備較薄身之睡袋以備不時之需，若真的不需用作保暖，也可作枕頭之用。

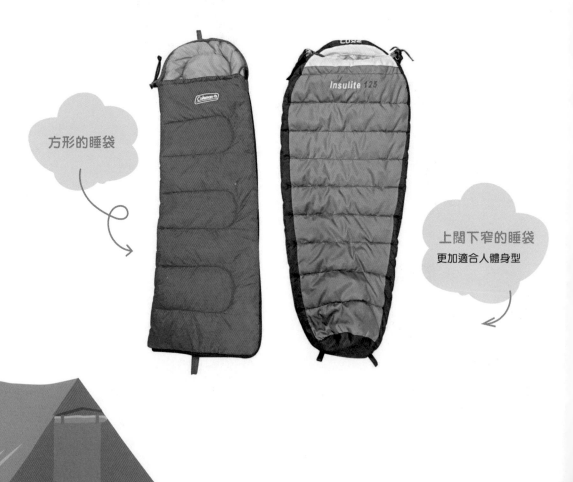

方形的睡袋

上闊下窄的睡袋
更加適合人體身型

枕頭

在露營用品上，枕頭不是必需品。睡覺時，可用其他衣物代替，亦有人會以睡袋替代；所以很多人為節省空間而不配備枕頭。市面上的吹氣枕頭亦沒有質素保證，有些在初次使用時已有漏氣問題，所以在購買時還應光顧專門店為上。

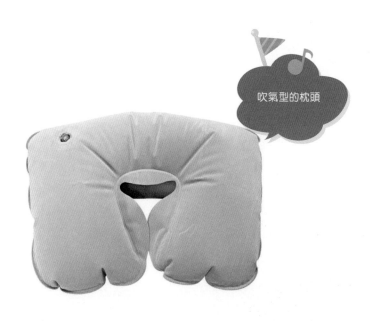

吹氣型的枕頭

Chapter 03
認識
露營裝備
煮食篇

煮食爐

　　有人說露營不一定需要爐具，使用燒烤爐以柴火煮食或燒烤便可；但需考慮到營地是否有足夠燒烤爐？另外在安全上，很多人會不慎在燒烤爐上把食物打翻，損失慘重，例如近年來興起的 A4 紙箱烤雞，不慎導致整個紙箱著火案例彼彼皆是。因此筆者認為，除非有食肆在營地附近，而你又不願煮食，否則煮食爐還是有必要的。

柴火爐煮食

A4 紙箱烤雞

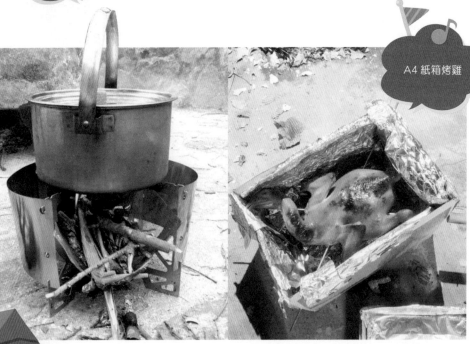

（相片由海晴妹妹提供）　　　　　　（相片由海晴妹妹提供）

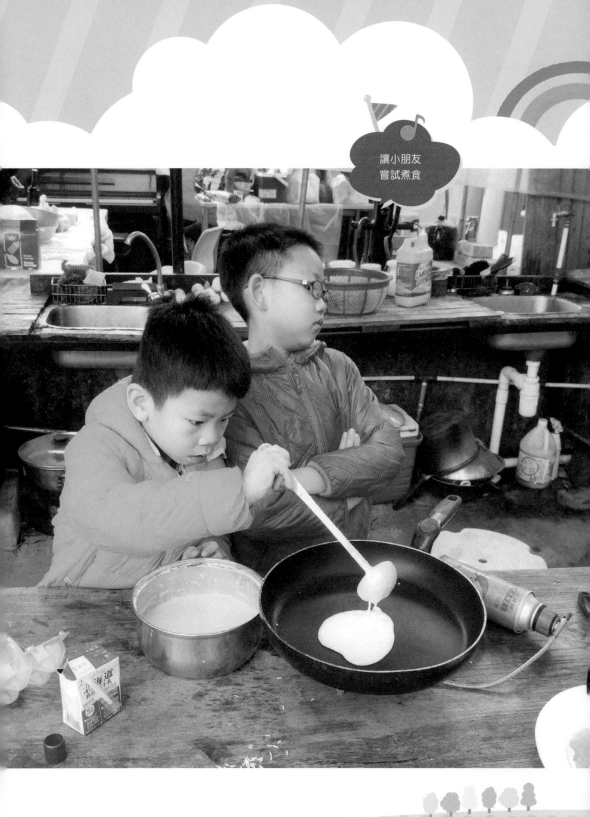

讓小朋友
嘗試煮食

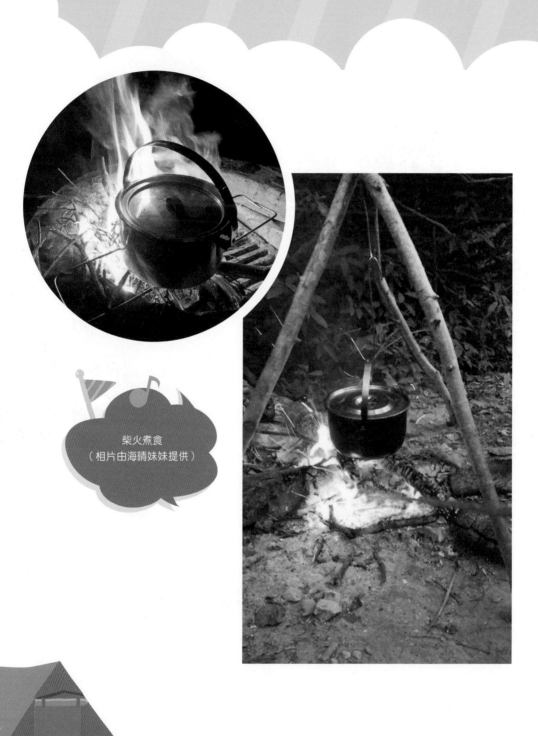

柴火煮食
（相片由海晴妹妹提供）

近年來燃氣煮食爐變得輕巧普及，所使用的燃氣在一般超市亦可購買得到，十分方便。

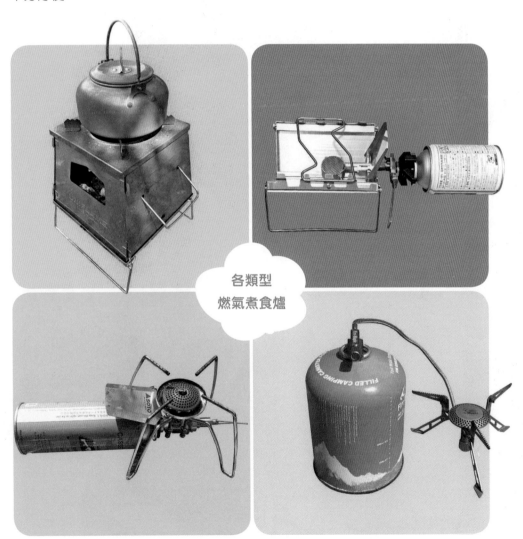

各類型
燃氣煮食爐

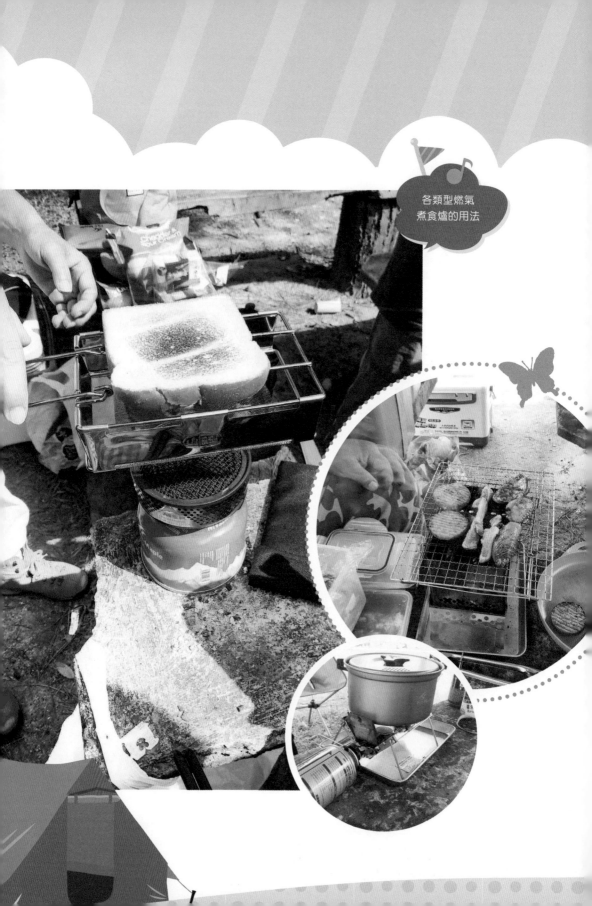

風擋

　　顧名思義是用來把風阻隔著，配合燃氣爐或酒精爐煮食時使用。也有人覺得風擋不是必需品，只要在沒有風的地方煮食便可。筆者認為，在親子露營時，安全考慮不容忽視，若忽然刮起大風，煮食用火有機會熄滅，沒有安全鎖的燃氣爐便會發生氣體泄漏，若有風擋的幫忙便可把風險減低。市面上的風擋全是可摺疊的，十分方便攜帶。

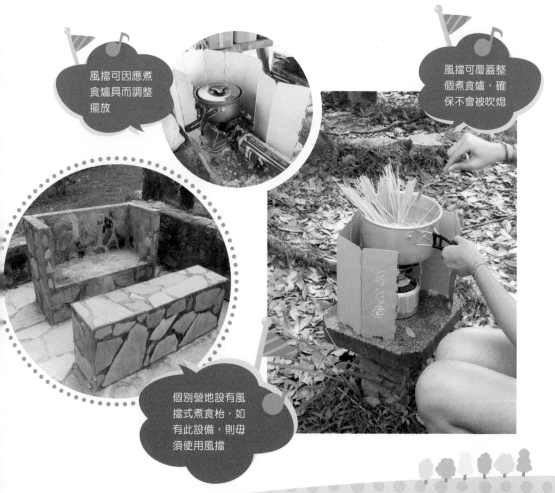

風擋可因應煮食爐具而調整擺放

風擋可覆蓋整個煮食爐，確保不會被吹熄

個別營地設有風擋式煮食枱，如有此設備，則毋須使用風擋

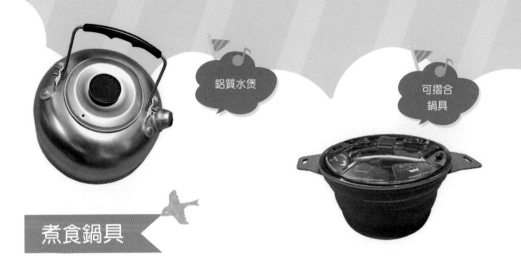

鋁質水煲

可摺合鍋具

煮食鍋具

　　親子露營豈能缺乏煮食環節？而鍋具是煮食環節不可或缺的用具，現時鍋具亦有不同質量，鍋具本身也是一分錢一分貨，例如鈦金屬物料又輕又堅固，而鋁質的雖然輕不夠堅固，讀者可按自己需要購買。

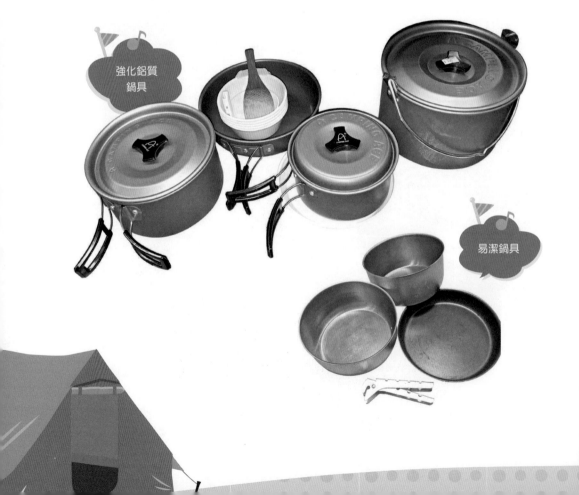

強化鋁質鍋具

易潔鍋具

餐具

各款可循環
使用餐具

現時很多食店也不再提供外賣即棄餐具；即使露營，很多露營人士均會使用自己專屬的餐具，為環保出一分力。露營餐具五花八門，筆者較喜歡使用小麥製的餐具，使用者可從餐具顏色區別，不會混亂，價錢亦相對便宜，小朋友亦較易接受。

較優質食具
不易燙傷，
但價格稍貴

小麥製的餐具套裝
最適合一家人使用

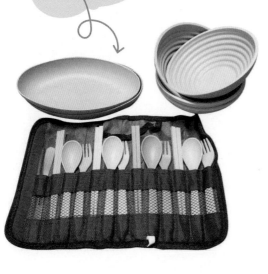

可摺疊式
餐具

照明工具

　　除康文署的營地和個別農莊外，所有營地均沒有照明提供，入夜後必需使用照明工具。由於科技進步和安全性高，電池燈近年已在露營活動中普及。電池燈大多是充電式和以 LED 燈膽為主，可全天候使用，而且輕巧方便，深得露營人士愛戴。

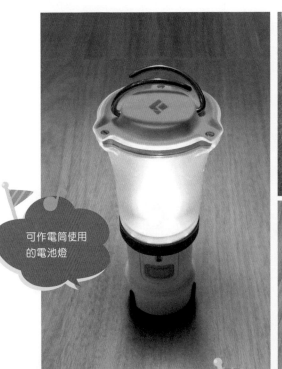

可作電筒使用
的電池燈

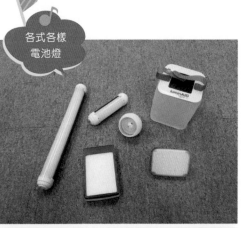

各式各樣
電池燈

配合便攜式充電
器使用的電池燈

頭燈

頭燈亦可繞在手上，作電筒使用

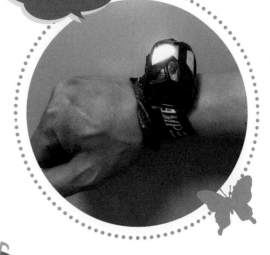

若要在露營時天黑之際外出，頭燈確是一流的照明工具，它可箍在額頭上，以便騰出雙手拿其他物資。另外在清潔煮食工具或如廁時，它的優點會更加突出。頭燈亦可作電筒使用，若不喜歡把它箍在額頭上，你亦可以將它繞在手上，比拿在手中更為方便。

頭燈可箍在額頭上，使雙手騰出

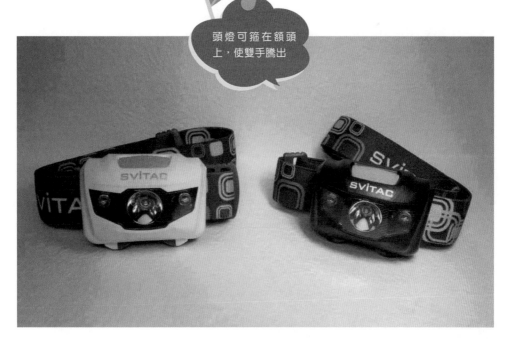

露營

基本守則

（特別鳴謝梁梓浩先生為本章繪畫插圖）

藉著露營來教育

　　成年人是小孩子的榜樣，小孩子除了喜歡模仿成年人外，更會從成年人身上學習不同知識和道理；所以你的每一個舉動都要小心翼翼。正如要保護我們的郊野，教育是十分重要，更應自小灌輸正確知識，例如應如何處理郊外垃圾、污水、火種及如何保護野生動物等，在野外直接教授總比在課室紙上談兵好。

　　家長們可參考「無痕山林」（Leave No Trace, L.N.T.）的概念原則向小朋友慢慢灌輸，與他們一同守護郊野。

尊重村民財物及權益

很多人均喜愛在非指定地點露營；其實當中不少土地為村民所有，個別村民會在自家土地上耕種，過著與世無爭的生活。筆者不建議在非指定地點露營，以免產生不必要的誤會，若跟村民達成協議則另當別論。但無論如何，在露營時應愛護村民財物及尊重他們的權益。

只可在郊野公園指定露營地點露營：

郊野公園及特別地區規例〔第 208A 章第 11(3) 條〕

任何人不得在郊野公園或特別地區內露營或建立帳幕或臨時遮蔽處，但在以下情況下進行則除外：

　　(a) 按照總監所批給的許可證的規定；及

　　(b) 在指定露營地點內。

所有的指定露營地點，都會有基本露營設施，包括垃圾桶、燒烤爐及廁所等；在非指定地點露營，容易造成亂棄垃圾、大小便等問題。

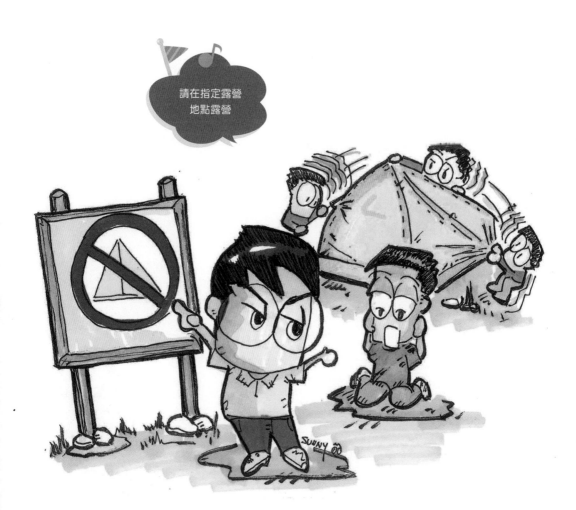

只可在指定地點生火

　　營火可以對郊外地理產生很大衝擊，火舌有可能亂竄，特別在風高物燥的日子，最終可能導致山火，所以請儘量避免生火。

　　營地上生火應儘量使用燒烤爐，將營火的的衝擊減至最低，在燒烤爐生火，可減低火舌亂竄的風險，只使用掉落於地面並可以用手折斷的木材以便控制燃燒範圍，當木材或木炭燃燒殆盡變成灰燼，需將僅餘火種撲滅，並直至完全冷卻後方可離開。

將聲浪收細，
切勿滋擾其他露營人及附近居民

　　「讓自然界的聲音繚繞，避免製造噪音。」曾經有朋友向我提及，露營時務必帶備耳塞，往往有露營人士不會顧及他人感受，在深宵時份高聲喧嘩。要是各位在深宵時份被吵醒，又有何感受？所以應尊重他人，在夜深時請控制發出的聲浪。身處郊外，應好好享受大自然的寧靜。

　　尊重同樣路徑上的訪客，讓自然界的聲音繚繞，避免製造大的音量及噪音。

保持露營地點清潔

　　在郊外遊玩時，我們會不經意地製造垃圾。將垃圾放進垃圾桶不是最佳方法，因郊外的垃圾桶，不會頻密地進行清理，而且垃圾桶內的垃圾很容易被野生動物搗亂而散滿四周，例如猴子和野狗，可能會翻垃圾桶尋找食物，垃圾一被翻開，加上強風一吹，垃圾便會飄進野外不同角落，造成污染和影響景觀。

　　我們應減少製造垃圾，例如在選擇食物時，可選擇一些包裝簡約的食品，我們亦可先在家將食物包裝除去，再放入可循環使用的容器盛載。這樣，就可減少在郊外拋棄食物包裝的數量。另外，若計算好食物份量才出發就能減少廚餘。

　　要處理無法避免的垃圾，例如食物殘渣，最好方法是用垃圾袋將垃圾帶到市區；由於市區垃圾桶遠離野生動物，而且每日均有人清理，這樣便能減少污染郊野的情況。

保持水源清潔

　　水源基本上主宰了整個露營活動，無論飲用、潔身或洗滌器具，均需要清潔的水源。特別在取用溪水時，請務必把污水傾倒至污水穴或廁所等污水處理設施，以保障水源潔淨及避免影響溪流中的生物。

　　在郊外煮食和清潔後的污水有機會污染河流和地下水，導致種種生態問題。所以在戶外清潔煮食用具時，儘可能使用熱水和清茶等天然去油物代替化學清潔劑。

　　要處理煮食和清潔剩下來的污水，可先用隔器過濾污水中的食物殘渣，再將污水倒入污水穴或廁所等污水處理設施。若附近並無相關設施，就應該將污水於遠離水源地方，平均向外潑出。

保護野生動植物

郊野均孕育著不少生命，眾多野生動植物在郊外繁衍及棲息，當中不乏稀有及瀕危的品種，政府亦不遺餘力保護數量不斷下降的野生動植物，香港法例第 96 章、第 170 章及第 586 章分別列明保護野生動植物及瀕危的品種，在露營活動期間，對野生動植物應加以保護，切勿以身試法。

觀察野生動物時須保持適當距離，避免跟隨、靠近或餵飼牠們。餵飼野生動物會影響牠們的健康，改變牠們原有的習性，令牠們容易被獵捕或產生其他的危害。

請不要餵飼
野生動物

將你的發現留在發現地

保存過去：對有歷史意義及偉大的文物仔細檢閱，但請不要觸碰。不要在營地及郊野範圍建築、製作傢具或挖掘壕溝。

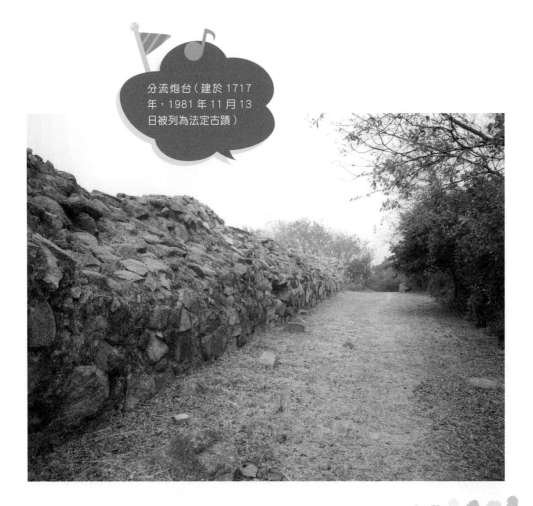

分流炮台（建於 1717 年，1981 年 11 月 13 日被列為法定古蹟）

親子

露營遊戲

很多朋友在親子露營時均會安排一
連串活動遊戲予小朋友；但到達營地後
才發覺所攜道具不適合使用，往往要原
封不動帶回家，浪費了事前心思亦增加
了裝備負擔。若只得一個小朋友參與，
可進行教導性多於遊玩性的遊戲；若是
多位小朋友一起參與，則可進行具有比
賽或互相幫助性質的遊戲，每個營地都
有各自的優點特質，還是就地取材較好。

簡簡單單的物
件，小朋友也可
以玩得投入

遊戲 1
疊石

　　遊戲大多在營地附近有石灘時進行。在石灘上，先為參加者揀選十至二十塊平坦石塊，在一分鐘內，參加者需把所有石塊疊起，最快的一位勝出。若在限時內沒有參加者完成，則由疊起最多哪一位勝出。

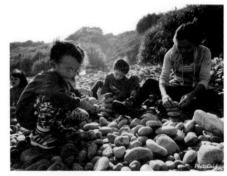

（相片由 Betty Wong 及帶孩在野提供）

成年人也喜歡玩疊石

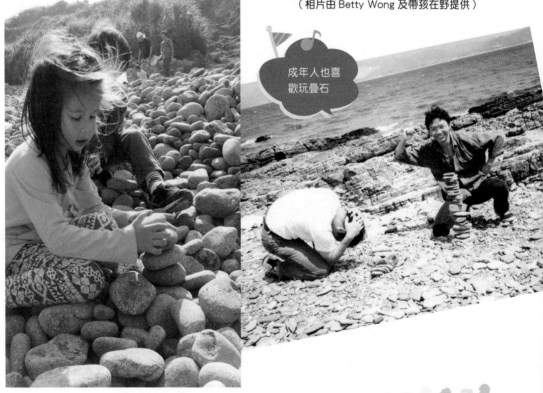

（相片由 Betty Wong 及帶孩在野提供）

遊戲 2
姿勢留影

在晴天的黃昏時進行，參加者在夕陽下做出各樣獨特姿勢，其中一人負責拍攝，直至太陽西下後完結，各參加者一起評審，選出勝利者。因拍攝只能看見黑影，因此只有拍攝者得知誰是勝利者。

遊戲 3
砌圖案

參加者在評判指示下，利用營區範圍內的物料（例如樹葉、樹枝、草和石塊等），砌出指定圖案，讓小朋友發揮創意。

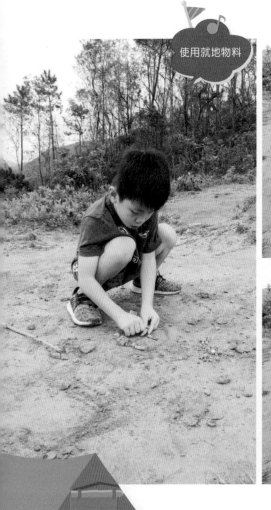

使用就地物料

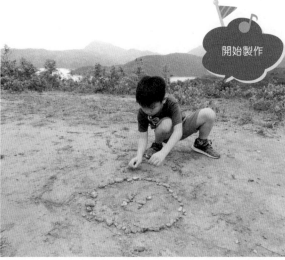

開始製作

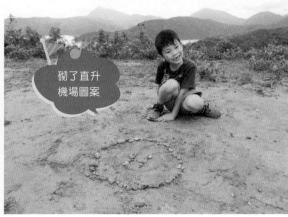

砌了直升機場圖案

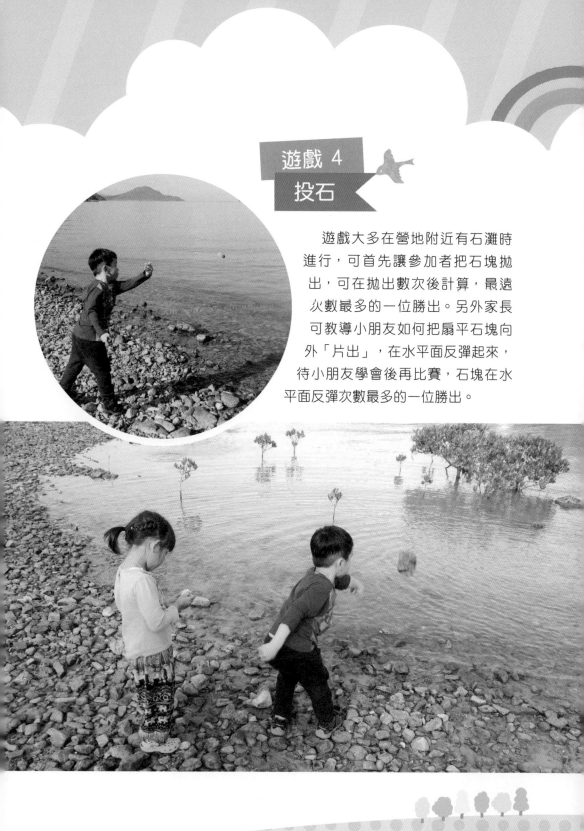

遊戲 4 投石

　　遊戲大多在營地附近有石灘時進行，可首先讓參加者把石塊拋出，可在拋出數次後計算，最遠次數最多的一位勝出。另外家長可教導小朋友如何把扁平石塊向外「片出」，在水平面反彈起來，待小朋友學會後再比賽，石塊在水平面反彈次數最多的一位勝出。

遊戲 5
小營火會

先跟小朋友一起收集一定數量的枯枝，及後讓小朋友在燒烤爐上把樹枝堆砌，完成後由家長把營火燃點，小營火會正式誕生。（由燃火一刻直至火種熄滅，家長需全程監管，以防意外發生。）

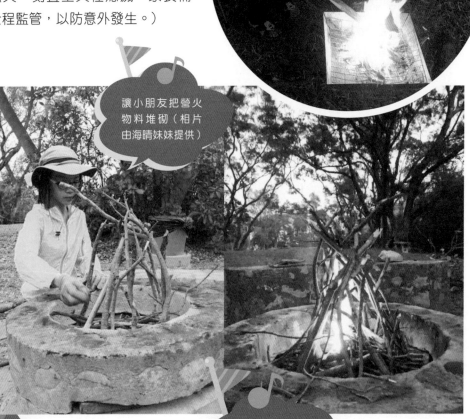

家長需全程監管，以防意外發生

讓小朋友把營火物料堆砌（相片由海晴妹妹提供）

家長把營火點著（相片由海晴妹妹提供）

遊戲 6
郊外攝影

　　若營地附近沒有可供遊戲的配套設施，郊外攝影是一個不錯的選擇，出發先要為小朋友預備一部相機，讓小朋友在營區範圍內拍攝五至六種植物或昆蟲，完成回家後再為所攝得的尋找資料，例如植物特性和昆蟲種類，好讓小朋友學習。

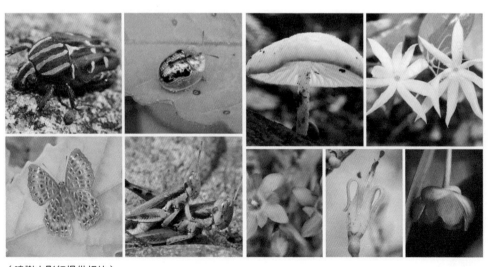

（鳴謝山影紅提供相片）

若營地附近沒有可供遊戲的配套設施，而小朋友又喜歡寫生的話，郊外寫生是一個很不錯的選擇，出發前先為小朋友預備畫冊及顏色筆，讓小朋友在營區範圍內自由寫生，例如繪畫植物和環境等，好讓小朋友安安靜靜地坐下。

（鳴謝梁梓浩先生提供插圖）

遊戲 8
皮影戲

父母跟小朋友互動的遊戲，在陽光下或晚間均可進行，出發前先預備一張非遮光的天幕，在營區由高至低如一幅牆般搭建，完成後可先由媽媽做旁白描述，爸爸根據媽的描述做動作，小朋友就做觀眾，一家人可輪流交換位置。晚間時，可帶上頭燈，在燈光下雙手可做出不同姿勢，再加上旁白描述，創作自己的皮影戲。

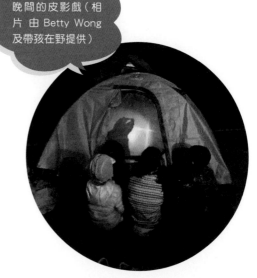

晚間的皮影戲（相片 由 Betty Wong 及帶孩在野提供）

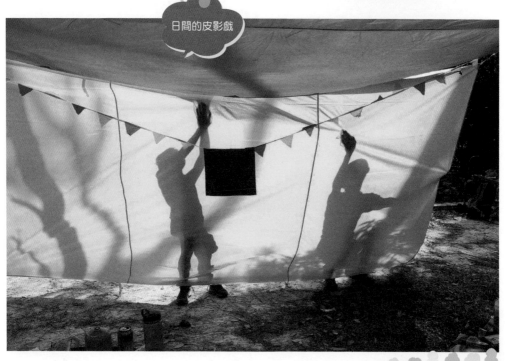

日間的皮影戲

利用營區範圍內的物料（例如樹枝、草、藤和石塊等），砌出指定合適用具（例如毛巾架、燈架和餐具架等），讓小朋友發揮創意。

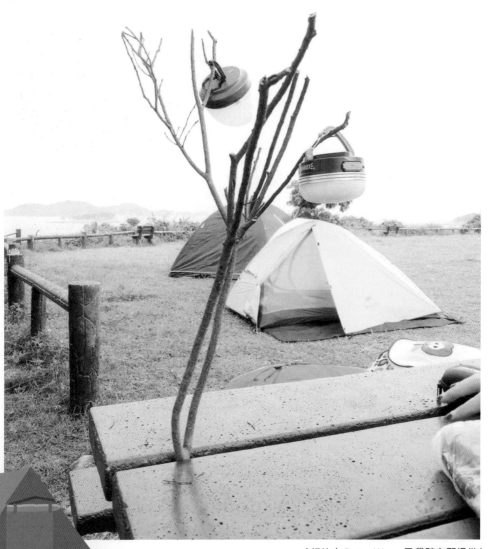

（相片由 Betty Wong 及帶孩在野提供）

遊戲 10
郊外設計師 (2)

　　利用營區範圍內的物料（例如樹枝、草、藤和石塊等），砌出合適飾物（例如皇冠、戒指和手花環等），讓小朋友發揮創意。

（相片由 Betty Wong 及帶孩在野提供）

夏日暢泳

　　若營地附近有沙灘，在家長監管下，夏日暢泳能讓精力旺盛的小朋友得以舒展。切記勿讓小朋友獨自一人游泳，以免意外發生。

堆沙活動

　　有些小朋友是不敢下水的，在沙灘進行堆沙活動，是很多小朋友的興趣，此活動可讓小朋友發揮之餘，亦可使小朋友不會四處亂跑。家長們需當心小朋友不時會用染滿沙粒的手來擦眼睛。

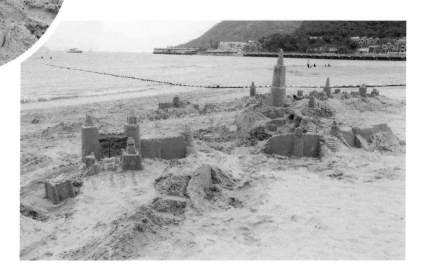

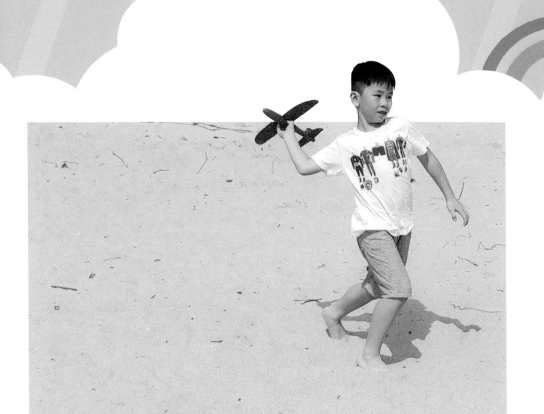

放風箏 / 飛機

　　空曠的營地上或沙灘上均可進行，但不要在樹密的營地進行，另因涉及私隱問題，切勿使用遙控航拍機。

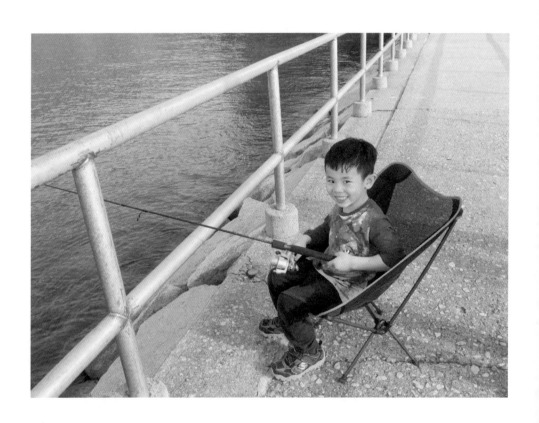

釣魚

　　在臨海營地，或多或少有垂釣人士出現，大多小朋友垂釣均是因為有新鮮感，在架設魚杆後，讓小朋友接觸和感受一下釣魚樂，但多數不一會便會把魚竿交還。

信任行聽聲行

小孩子蒙上眼罩，成年人發出指示讓孩子跟從，建立互信。

尋寶

家長可準備一些物品或玩具，然後把它們散落到一個特定的地方。讓孩子嘗試找尋，家長亦可給予提示協助。

親子

露營食譜

（特別鳴謝汀汀廚房為本章設計食譜）

露營煮食，樂趣無窮

　　有些人會覺得在郊外煮食是一件很懊惱的
事，因此只會安排附近有士多的地點露營，如
大浪西灣、鹹田灣及貝澳等，此舉的確是方便，
但已失去親子露營的意義。雖然營地附近不一
定有補給，而且爐具鍋具及食材均要自攜，但
隨著時代進步，各種器具已變得輕巧，食材也
不一定清一色是罐頭食品；所以不要再為自己
找藉口，好好地享受一次露營時的烹飪樂吧！

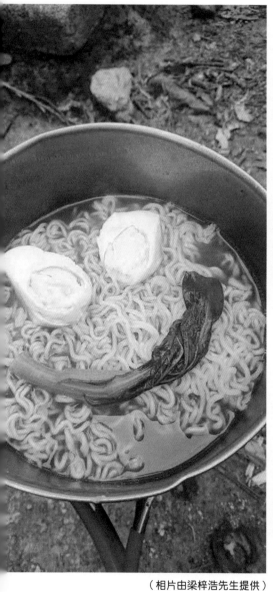

（相片由梁梓浩先生提供）

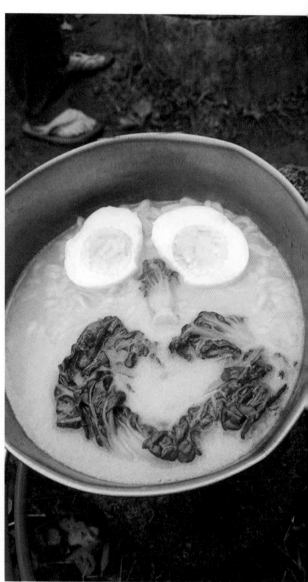

（相片由梁梓浩先生提供）

吞拿魚脆排包

材料

雞蛋 3 隻、粟米粒 1/2 罐、吞拿魚
醬罐頭 1 罐、沙律醬適量、排包 1 袋

做法

1. 首先將雞蛋烚熟及剝殼、吞拿魚
 及粟米隔去水份，全部放入一大
 碗中，用叉壓碎及拌勻。（圖
 a~b）
2. 切出約兩寸厚的排包，中間切一
 刀，釀入吞拿魚醬，在煎鑊中放
 少許油，將排包兩面稍煎至金
 黃，即可享用。（圖 c~f）

Tips

控制烚蛋時間可調節溏
心效果，因應不同的火
候可自行嘗試，一般室
溫蛋水滾起約 5.5 分鐘
是日式溏心蛋的效果！

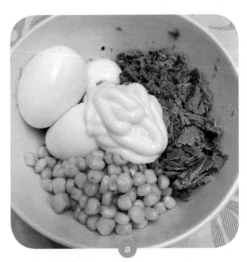

a

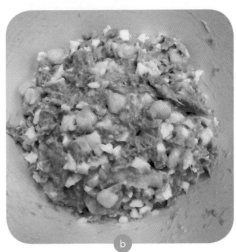

b

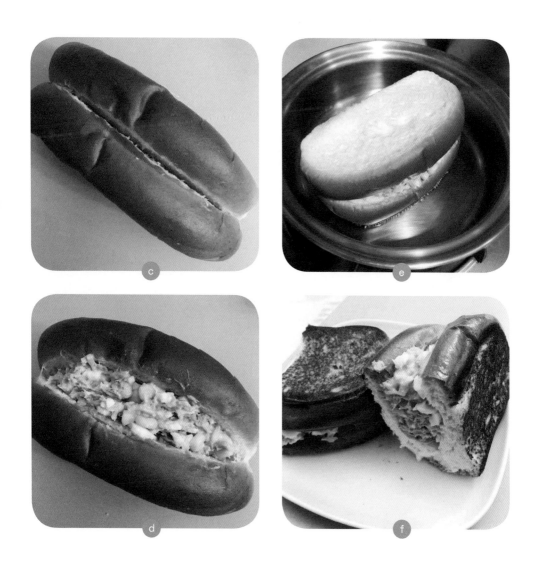

韓式炒粉絲

材料

韓式粉絲 150 克、紅蘿蔔 1/2 條、
雞蛋 1 隻、冬菇 5 朵、生抽 2 茶匙、
麻油少許

調味料

生抽 3 湯匙、水 3 湯匙、糖 2 茶匙

做法

1. 用滾水將粉絲煮 5 至 6 分鐘，瀝
 乾水份，用剪刀略剪短，用少許
 麻油和生抽拌勻，待用。（圖 a）
2. 紅蘿蔔切絲、冬菇浸軟去蒂切片
 備用。（圖 b）
3. 煎鑊燒熱油，把蛋汁煎成薄餅。
 切絲，備用。（圖 c）
4. 原鑊再加些油，下冬菇片、紅蘿
 蔔絲爆香，炒至紅蘿蔔開始軟
 身。（圖 d）
5. 拌入粉絲，炒至全部粉絲熱透。
 （圖 e）
6. 最後加蛋絲，倒進汁料，
 炒勻即成。（圖 f）

a

b

可按個人喜好加入肉絲或牛肉絲，增加風味，也使營養更均衡。

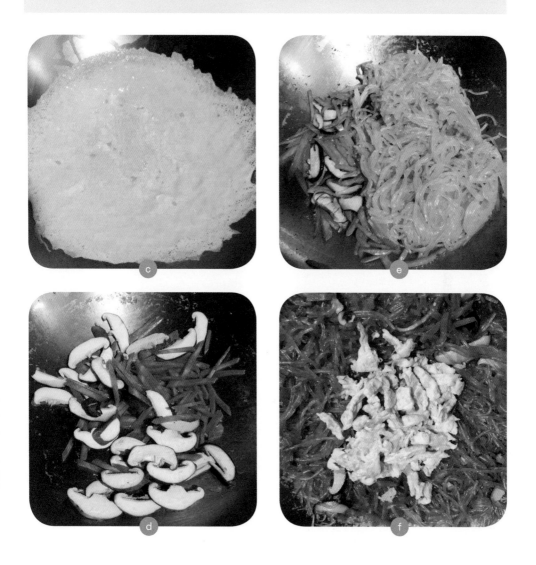

日式雜菜咖喱

材料

馬鈴薯 1/2 個、紅蘿蔔 1/2 條、洋蔥 1/2 個、咖喱磚 2 粒、水 1 公升

做法

1. 將馬鈴薯、紅蘿蔔去皮切粒，洋蔥去衣切粒備用。（圖 a）
2. 預熱煎鑊，放少許油，將洋蔥粒炒至金黃色，下馬鈴薯粒、紅蘿蔔粒略炒，倒入水（需蓋過蔬菜），蓋上蓋煮至紅蘿蔔粒熟透，加入咖喱磚，拌至完全溶解即可。（圖 b~e）

胡蘿蔔素是脂溶性營養，在烹調過程中加入適度的油或肉類可以幫助營養釋放和吸收啊！

家鄉有味飯

材料

眉豆 1/2 碗、連皮豬腩肉 1 碗、冬菇 4 朵、紅蘿蔔 1/3 條、米 1.5 杯、水 1 杯、高湯 2 杯

做法

1. 先將眉豆用水浸最少 2 小時，備用。（圖 a）
2. 豬腩肉、冬菇浸軟，去蒂切片，紅蘿蔔切粒備用。（圖 b）
3. 預熱煎鑊，放少許油，將豬腩肉片略煎香，加入冬菇片、紅蘿蔔粒及眉豆略炒，加入水將材料煮 15 分鐘至稔身。（圖 c~d）
4. 加入米、高湯，再煮 15 分鐘（或乾身）即可。（圖 e）

Tips

選用南北貨會比較容易攜帶，但緊記要預先浸泡足夠的時間，尤其是小童進食，太硬會難以消化。

通心粉煙肉蛋批

材料

通心粉 1 碗、雞蛋 6 隻、粟米粒 2 湯匙、
煙肉 4 片、洋葱 1/2 個、鹽適量

做法

1. 煙肉切粒、洋葱去衣切粒、雞蛋打散
 成蛋液，加少許鹽調味備用。（圖 a）
2. 煮開熱水，將通心粉煮熟隔水備用。
 （圖 b）
3. 煎鑊預熱加少許油，將煙肉粒及洋葱
 粒炒至金黃，放粟米粒略炒，再加入
 通心粉略粉。（圖 c~d）
4. 下半份蛋液拌炒至熟，再放餘下蛋
 液，蓋上蓋煎焗熟為止。（圖 e~f）

Tips

露營炊具建議用易潔材料，方
便清洗，尤其是煮飯或煎煮，
烹調過程會變得輕鬆。

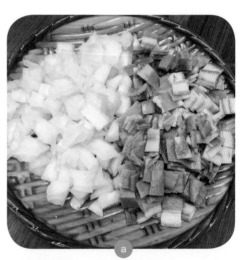

a

b

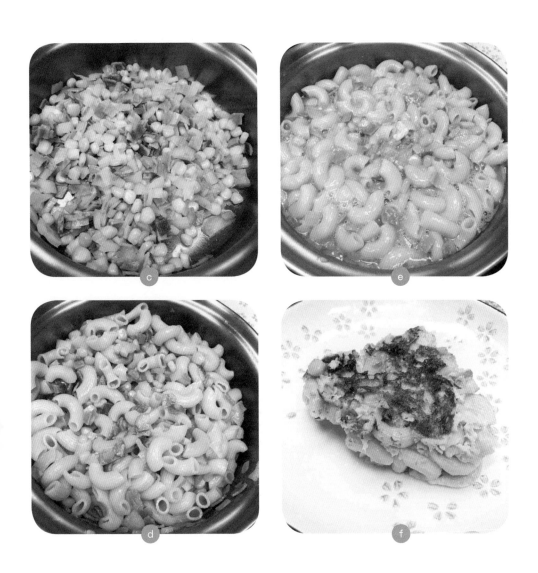

八爪魚茄汁意粉

材料

香腸 6 條、茄汁 1 罐、意粉 1/2 包、
油適量、鹽適量

做法

1. 煮一鍋熱水，將香腸焓熟撈起備用。
 （圖 a~b）
2. 放少許油和鹽在熱水，按意粉包裝
 指示的時間煮熟意粉，隔走多餘的
 水。（圖 c）
3. 加入茄汁、香腸、水半罐，拌勻後
 煮至收汁即可。（圖 d~f）

Tips

不喜歡茄汁的話，可以選用其
他口味，由於罐頭多數比較濃
縮，略加半罐水再煮至收汁，
效果和份量剛剛好。

a

b

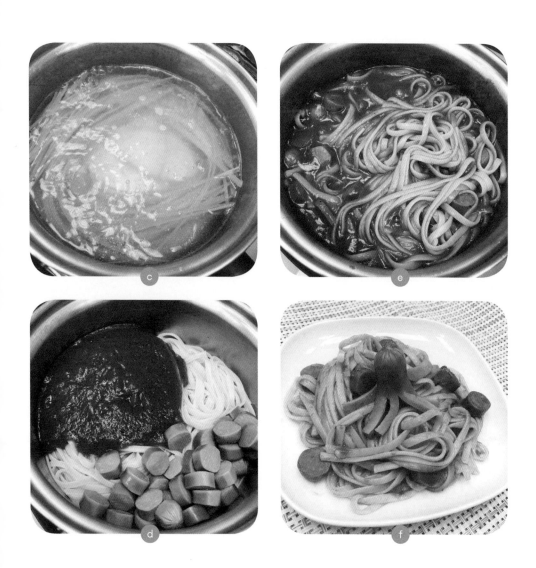

肉絲椰菜炒烏冬

材料

烏冬 2 包、紅蘿蔔 1/2 條、椰菜 1/2 個、梅頭豬肉 200 克、醃肉醬油 1 湯匙、調味醬油 3 湯匙、水 3 湯匙

做法

1. 豬肉洗淨切條，用少許醬油醃 30 分鐘，備用。（圖 a）
2. 紅蘿蔔刨皮切絲、椰菜切細條，備用。（圖 b）
3. 烏冬用水浸開，瀝乾水備用。
4. 煎鑊預熱放少許油，將紅蘿蔔絲、椰菜絲略炒；加入烏冬、醬油、水炒至乾身即可。（圖 c~f）

Tips

在烹調過程中的調味多是生抽、老抽、鹽、糖等，如果想輕鬆一點，不試試黑豆蔭油膏，味道及顏色都適中，減輕不少行裝呢！

a

b

豆角菜脯煎蛋

材料

豆角 4 條、菜脯 2 湯匙、雞蛋 3 隻、鹽少許、糖少許

做法

1. 豆角洗淨切粒備用。（圖 a）
2. 菜脯洗淨，瀝水備用。（圖 a）
3. 雞蛋打散成蛋液，放少許鹽調味。
4. 預熱煎鑊，放少許油，將豆角炒至半熟，加入菜脯略炒，可放少許糖調味。（圖 b~c）
5. 落蛋液，煎至蛋液半凝固，隨意反轉煎至金黃色，即可上碟。（圖 d~e）

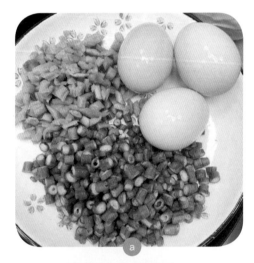
a

b

部隊鍋

材料

泡菜味辛辣麵 2 包、午餐肉 1 罐、芝士腸 10 條、韓式年糕 10 片、豆腐 1 盒、白雪菇 1 盒、芝士 3 片、水 1 公升

做法

1. 白雪菇切去根部，搣開備用。
2. 豆腐及午餐肉切片，預熱煎鑊，略為煎香備用。（圖 a）
3. 原鑊加入水，將調味粉加入，然後放入不同材料，蓋上蓋煮 8-10 分鐘。（圖 b）
4. 打開鑊蓋，放上芝士即可。（圖 c）

Tips

部隊鍋材料是很隨意的，按個人喜好即可。辛辣麵包裝的調味粉按小朋友的吃辣程度來放，若不吃辣，可改為濃湯寶或雞湯，就會變成一品鍋了！

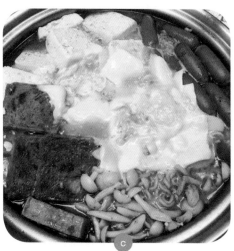

日式飯糰

材料

珍珠米 1 杯、水 1 杯、飯素 1/2 包、即食吞拿魚醬適量

做法

1. 先將米洗淨，加入水煮滾，轉細火煮 10 分鐘，熄火稍焗即可。（圖 a~b）
2. 趁熱將飯素加入飯中，拌勻。（圖 c）
3. 手心塗少許水，取適量的飯，壓平，放 1 茶匙吞拿魚醬，包起搓成球狀即可。（圖 d）

Tips

如果怕黏手麻煩，可以用保鮮紙或密實袋隔著包，便會比較簡潔衛生。用現成的吞拿魚醬會比較方便。

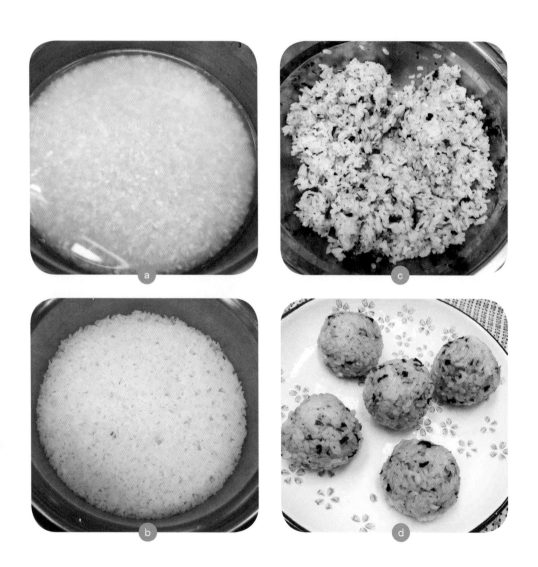

大板燒

材料

椰菜 1/2 個（約 300 克）、大板燒粉 100 克、雞蛋 2 隻、水 150 毫升、豬肉片數片、大板燒醬汁適量、沙律醬適量

做法

1. 將椰菜切碎備用。
2. 準備粉漿：大板燒粉、雞蛋、水混合至粒。（圖 a~b）
3. 將椰菜碎加入粉漿中拌勻。（圖 c）
4. 預熱煎鑊，加少許油，放適當的椰菜粉漿，稍調整成圓形，蓋上蓋煎焗 5 分鐘，放兩片豬肉，反轉煎，直至熟透便可以上碟。（圖 d~e）
5. 在表面塗上醬汁及沙律醬即成。（圖 f）

Tips

如果沒有大板燒粉，可改用麵粉代替。

a

b

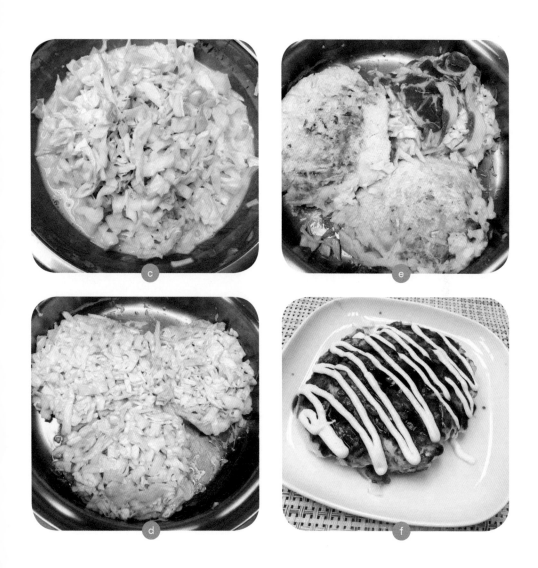

滑蛋雙菇飯

材料

雞蛋 4 隻、鴻喜菇 1 包、雪白菇 1 包、
鰹魚湯 500 毫升、生粉水適量

做法

1. 雞蛋打散，加入 80 毫升鰹魚湯，拌勻備用。
2. 將鴻喜菇、雪白菇切去根部，撳開備用。
3. 預熱煎鑊，放少許油，倒入蛋液，用小火不停攪拌，至滑蛋狀，盛起備用。
4. 預熱煎鑊，乾烘雙菇至微微金黃及散發香味，放小許油炒至熟透。（圖 a）
5. 加入肉片、餘下的鰹魚湯，蓋上蓋煮 10 分鐘，加入生粉水，將汁煮稠備用。（圖 b~e）
6. 在碟中放適量飯、配上滑蛋、淋上雙菇汁即可。（圖 f）

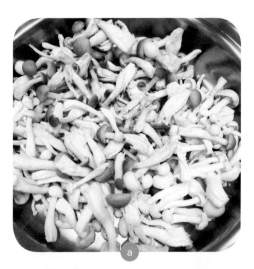

a

b

鰹魚汁味道香甜,適用於湯底、燴飯、炆煮食物,使用它便不用再放任何調味已經非常美味。市面上有樽裝可以直接使用,亦有粉裝和湯包,可加水煮,也非常方便。

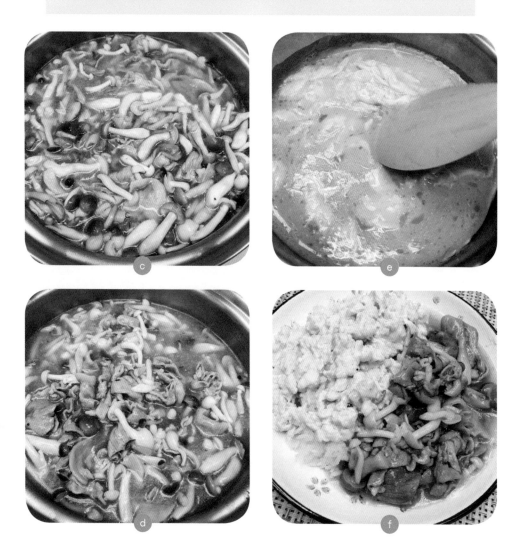

生煎包

材料

麵粉 200 克、水或牛奶 110 毫升、快速乾酵母 1 茶匙、糖 2 湯匙、油 1 茶匙、碎豬肉 200 克、椰菜 100 克

醃料

生抽 1 湯匙、糖 1/2 茶匙、粟粉 1 茶匙、雞粉 1/2 茶匙、水 2 茶匙、胡椒粉適量、鹽適量

做法

1. 碎豬肉加醃料，加入椰菜拌勻，醃 30 分鐘備用。（圖 a~b）
2. 在一大深盤中，倒進水，加酵母混合後。然後加入糖和油，最後篩入麵粉。（圖 c~d）
3. 用膠刮把所有材料拌勻，然後用手搓至黏合成糰後，轉至乾淨的枱面上，繼續搓至有彈性的麵糰。（圖 e）
4. 把麵糰滾圓，放入一掃油的盤中，蓋上保鮮紙，靜置 10 分鐘。

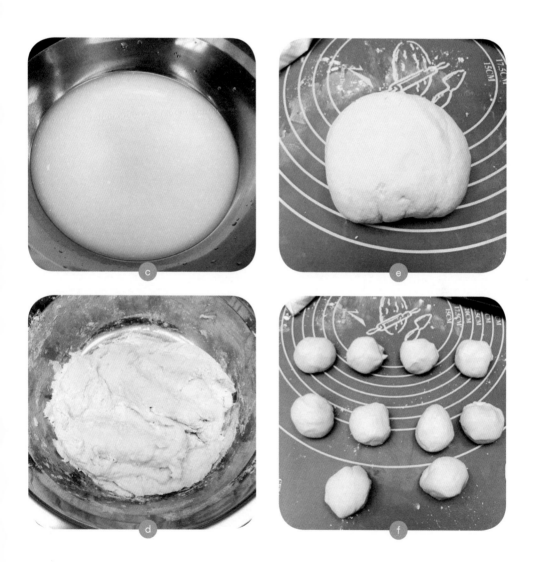

做法

5. 拿出麵糰，在枱面上搓成長條，隨自己的喜歡，把麵糰分割為 8 至 10 等份。（圖 f）

6. 每個小麵糰滾圓，壓扁。用匙羹把適量的餡料放在中央包好。放置室溫中，發酵 10 分鐘。（圖 g~h）

7. 預熱煎鑊，加少許油燒熱。

8. 排放好包子，用中大火煎約 2 至 3 分鐘，加滾水約 1.5cm 加蓋，煮至水份完全收乾。包子底部金黃色即成。（圖 j~l）

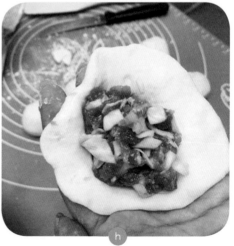

Tips

如果攜帶方便，麵糰選用牛奶會比較風味，而且這食譜的變化多樣，稍為改變配料便可以做出多款口味的中式包點！

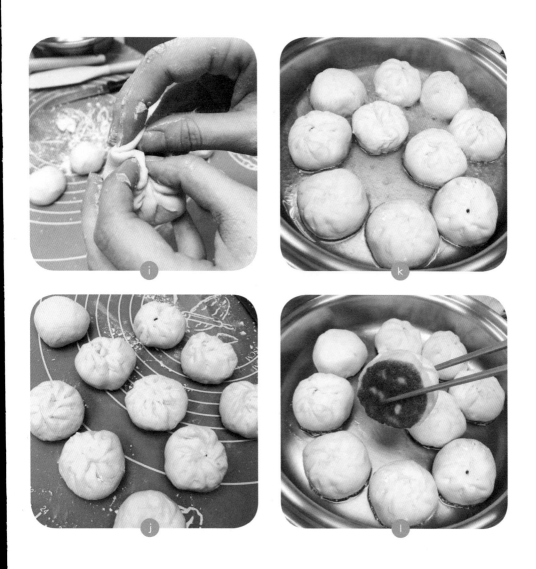

雪菜肉絲湯米

米粉 2 包、雪菜 50 克、豬肉 200 克、豬骨味濃湯
寶 1 粒、水 1 公升

生抽 1 茶匙、粟粉 1 茶匙、糖 1/2 茶匙、油 1 茶匙

1. 米粉按包裝的說明，放入大滾水（開水）略煮至
 軟身，撈起瀝乾水份，備用。
2. 雪菜用淡鹽水浸 20 分鐘，用水洗淨。揸乾水份。
 切段備用。（圖 a）
3. 豬肉切成絲用醃料拌匀，醃約 15 分鐘。（圖 a）
4. 用深鍋，放入濃湯寶和水，煮開後，放入雪菜和
 豬肉絲。再煮滾後，加入米粉。再滾後即成。
 （圖 b）

Tips

如減少水份，便可以變成炆米，另一種口
感！

熱香餅

材料

低筋麵粉 100 克、鮮奶 90 毫升、雞蛋 1 隻、糖 2 湯匙、油 1.5 茶匙、發粉 1 茶匙、鹽少許

做法

1. 把所有材料放進器皿內。（圖 a）
2. 將材料混合至無粉粒。（圖 b）
3. 平底鑊用中小火塗上少許油，將粉漿慢慢倒入。（圖 c）
4. 慢慢煎至出氣泡，然後反轉煎至不黏底即成。（圖 d~e）

第七章

親子

露營熱點

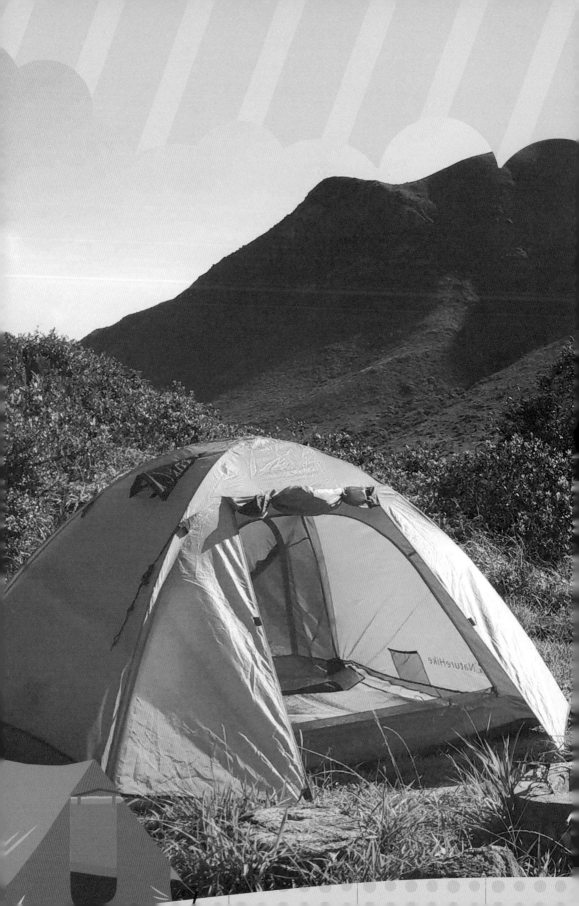

香港的各個露營地
點各具特色，但未必每
個營都合適親子露營，
這一章，我會介紹較合
適的營地供各位參考。

一個由康文署管理，十分適合親子露營的營地，位處貝澳沙灘後，在貝澳巴士站下車後步行約十分鐘左右便到達，交通十分方便。每個營位均被欄杆分隔，共有營位 52 個，入住時要登記 *，並於離營日上午 10 時前離開。營地設施齊備，有自來水、燒烤爐、枱櫈、涼亭及街燈照明，洗手間及沖身設施均與泳灘共用。康文署清潔人員每日均會到營區打理營地，貝澳村內亦有食肆和士多，飲食補給一應俱全，貝澳沙灘可進行各項活動，可謂理想親子露營地點。

缺點：
此營地限制多及經常爆滿。

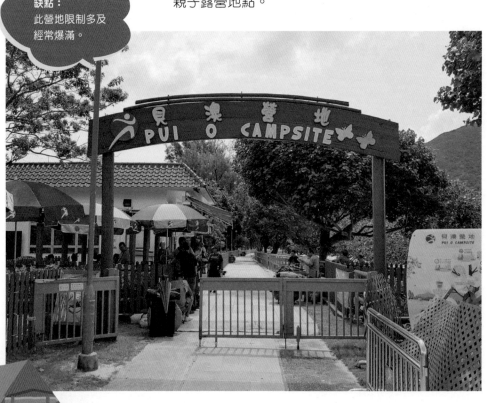

營地隨拍

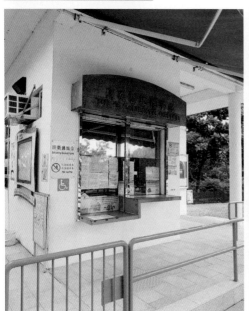

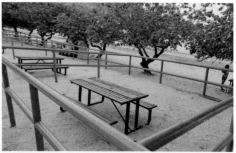

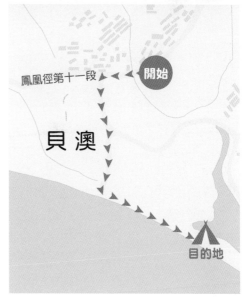

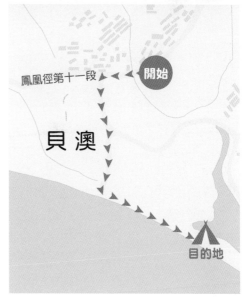

*營地入住時需在入住日上午11時後到營地辦事處登記，入住者需登記入住日數，在職員會安排營位後，入住者需把相關手續證明掛在營位門口，以供職員巡查。

逢星期二上11時至翌日上午11時會進行營地保養日，所有使用者必需離開。

鳳凰徑第十一段

開始

貝澳

目的地

營地附近景點

貝澳泳灘

貝澳泳灘為大嶼山一個較熱鬧沙灘，也是貝澳的主要景點，由康文署管理。沙灘設備完善，每逢夏季，除吸引著不了泳客外，也吸引到大班遊客來摸蜆。

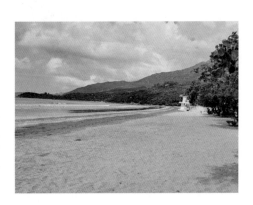

水牛

由巴士站前往沙灘途中的泥沼中，不乏水牛出現，水牛一般只會在沼澤中進食，不會騷擾遊人。我們亦要對水牛不接近，不騷擾，不餵食，只宜遠觀。

貝澳兒童遊樂場

由巴士站沿芝麻灣道往沙灘，在分岔路前有一兒童遊樂場，有滑梯可供小朋友玩樂。附近亦有康文署球場，可跟小朋友在此進行一些球類或團體活動。

NAM SHAN

南山營地

缺點：取水處位置太少，不能應付大量露營人士需要。

鳳凰徑第一段末的一個營地，位處南山谷，乘巴士可直接抵達營地兩處入口，交通方便；營地樹蔭處處，有營位四十個，設備齊全，有曬衣架、燒烤爐、涼亭及枱櫈等，廁所更有沐浴設備，在廁所對出不遠處更有一大片空地，可進行團體活動或訓練。

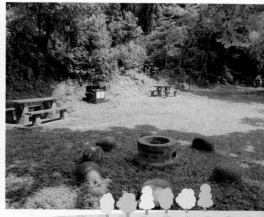

營地設施完善，對於露營初哥、親子或是團體舉辦露營訓練，南山營地確是個好地方。由於地處山谷位置，較適宜冬季露營。

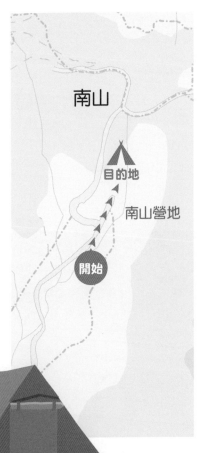

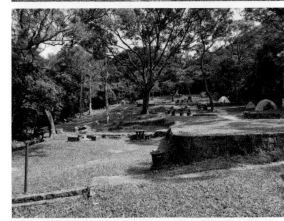

南山古道

昔日嶼南道還沒有存在，南山古道是連接貝澳與梅窩的主要通道，現時已成為一條郊遊路線，在南山燒烤場出發，望著梅窩谷漫步同時，可緬懷前人如何艱辛地修建此路。

南山樹木研習徑

南山樹木研習徑全長440米，途經鳳凰徑第二段；另一端與嶼南路相連。南山樹木研習徑是一條綠樹成蔭的小徑。沿途設有描述21種樹木的解說牌，供遊人認識當地生長的植物。

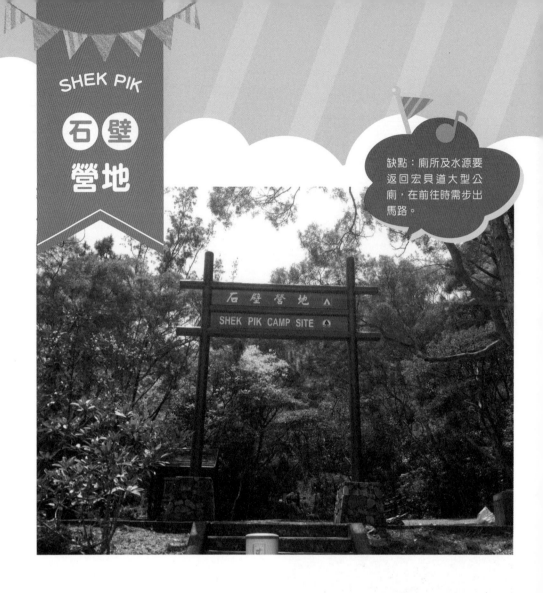

SHEK PIK
石壁
營地

缺點：廁所及水源要返回宏貝道大型公廁，在前往時需步出馬路。

石壁營地 ∧
SHEK PIK CAMP SITE ⌂

目的地

開始

2012 年增設的營地，營地前身乃石壁燒烤場，位於舊石壁巴士總站旁，在宏貝道口下車後前行不久便到達，交通方便。營地林蔭滿佈，有營位約七個，設備有燒烤爐、野餐枱櫈及煮食爐位，廁所及水源則要步返宏貝道口。

營地隨拍

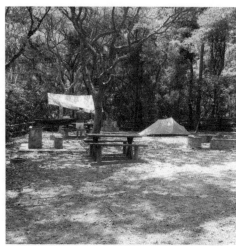
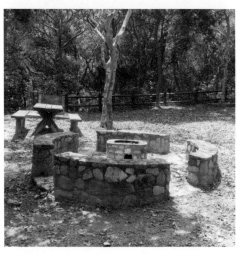

營地附近景點

石壁水塘

石壁水塘是香港儲水量第三大的水塘，僅次於萬宜水庫和船灣淡水湖。1950 年代，由於香港食水短缺，香港政府決定於石壁鄉興建水塘以解決問題。水塘於 1957 年開始動工興建，並於 1963 年完成，是香港當時最大的水塘。

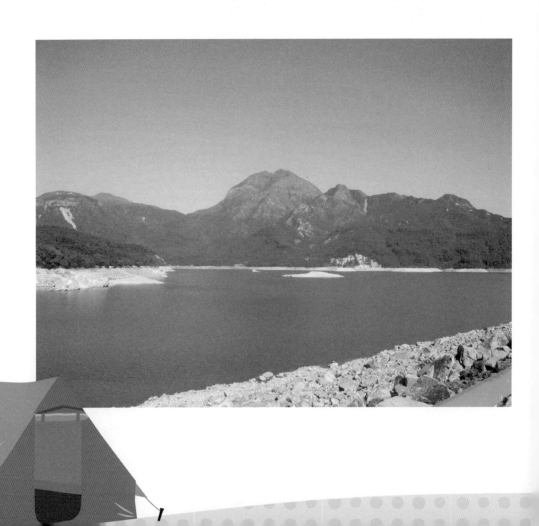

石壁監獄及更生中心

位於石壁水塘堤壩下，當然不會接受參觀，在此介紹志在提醒小朋友若犯事便有機會在此監禁。

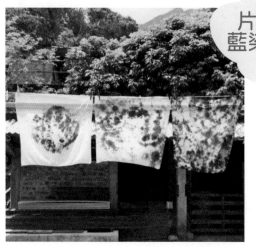

片藍造藍染工房

位於石壁大浪灣村的片藍造是香港第一間香港的天然材料工房，使用柴火，山水跟海水，藉由不同的工法，包括紮染，夾染，型糊染的技法留白作成圖案。這是在香港獨一無二的體驗。由於石壁營地親子設施不多，在此特別推介

課程體驗請參閱片藍造網址：
https://www.lantaublue.com/

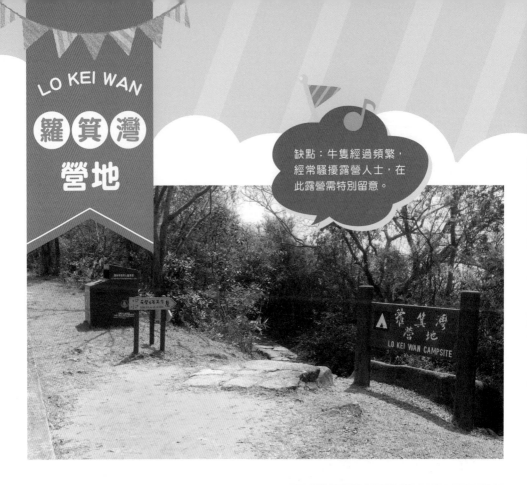

LO KEI WAN

羅箕灣
營地

缺點：牛隻經過頻繁，經常騷擾露營人士，在此露營需特別留意。

　　鳳凰徑第九段的其中一個營地，位於水口村南1.5公里的羅箕灣畔，在水口村下車後沿指示步約半小時便到達。

　　此營地有營位十個，基本設施齊備，有曬衣架、燒烤爐及石製水泥枱櫈，水源及旱廁則在營地入口處。

　　營地背山面海，沙灘環境不俗，可暢泳、磯釣或進行各項沙灘活動，是一個理想營地。

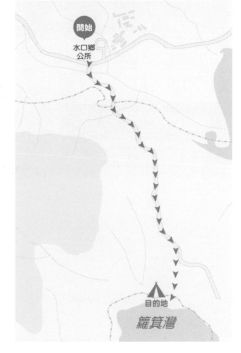

營地隨拍

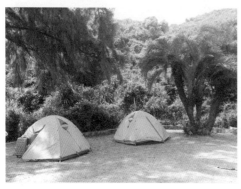
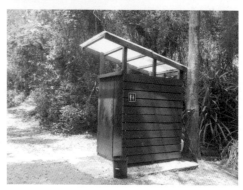

營地附近景點

籮箕灣
沙灘

籮箕灣沙灘與索罟
群島遙遙相對，除進
行各類型沙灘活動外，
也可以與小朋友一起計算來往
香港和澳門之間飛翼船數量。

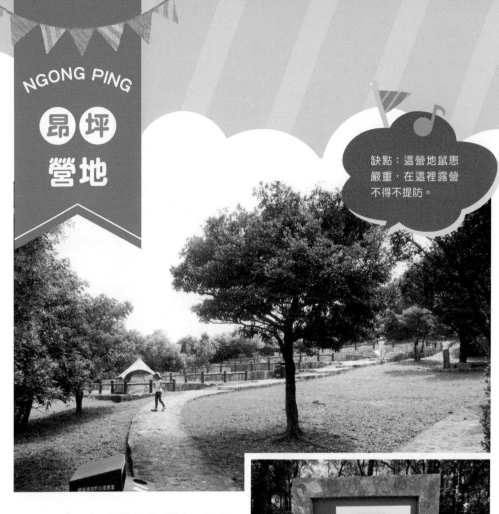

NGONG PING

昂坪營地

缺點：這營地鼠患嚴重，在這裡露營不得不提防。

　　2007 年新增設的營地，位於彌勒山郊遊徑的入口，此營地彷彿是為了方便往鳳凰山觀日出的人士而設；乘大嶼山巴士或昂坪 360 纜車，再經天壇大佛旁的路依指示牌前行便到達。

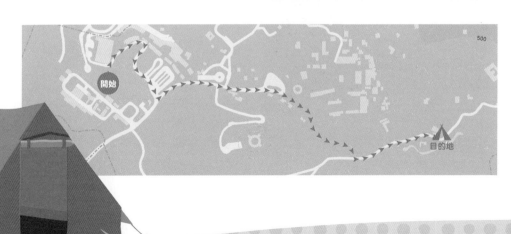

開始

目的地

500

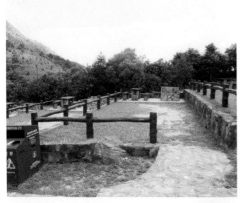

這裡交通方便，鄰近寶蓮寺及昂坪市集，飲食補給一應俱全。昂坪營地有營位六個，每個營位均有枱橙及煮食爐位，卻沒有燒烤爐，水源及廁所則需依靠營地外 100 米的標準公廁。

此營地勝在附近景點多，單是觀光已足夠。

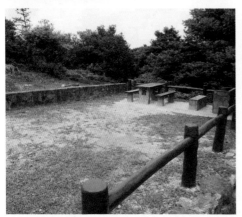

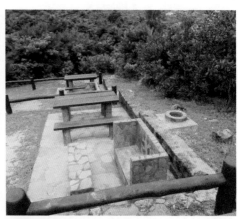

營地附近景點

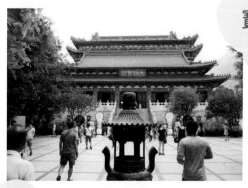

寶蓮寺

寶蓮寺建於清光緒 32 年，本是大嶼山荒僻山林中的一間茅蓬，至 1924 年正式名為寶蓮寺；時至今日，寶蓮禪寺已發展成為一個集佛教文化、園林景觀、雕塑藝術、傳統與現代化於一體的佛寺。

天壇大佛

天壇大佛是全球最高的戶外青銅坐佛，巍峨趺坐於海拔 482 米的香港大嶼山木魚峰上。這尊由寶蓮禪寺籌建，歷時 12 年落成的莊嚴宏偉大佛，寓意香港穩定繁榮，國泰民安，世界和平。

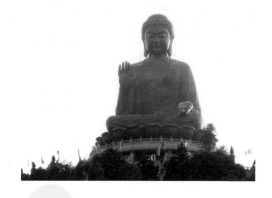

心經簡林

心經簡林是全球最大戶外的木刻佛經群，位於香港大嶼山木魚山東麓，木柱排列成 ∞ 字形，代表生生不息；當中 37 條刻有《摩訶般若波羅蜜多心經》。

昂坪市集

位於大嶼山的昂坪市集是一個中式園林建築風格和集合餐飲、購物和娛樂於一身的旅遊景點，市集內設有多媒體影院……與佛同行，講述佛祖釋迦牟尼的一生，以及佛教的起源。

昂坪 360

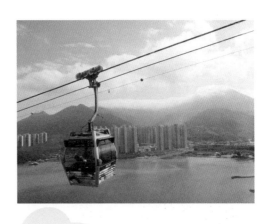

昂坪 360 是一個連接東涌及昂坪的纜車系統，全長 5.7 公里，是目前世界上最長的索道系統。旅程中，赤鱲角機場和大嶼山的山光水色可一覽無遺。

鳳凰山

鳳凰山海拔 934 米，是香港第二高峰，也是香港觀賞日出的熱門地。從「心經簡林」附近的「鳳凰觀日」牌坊出發，並按指示牌沿鳳凰徑第三段登山，約 1.5－2 小時便抵達頂峰。一般在冬季會較易看到日出。

地塘仔
寺廟群

　　由營地入口再向前行，沿地塘仔郊遊徑可通往東涌石門甲，沿途有多間寺廟，穿過東山法門後的半小時，先有寶林寺，之後的有十方道場、法林禪院、東林精舍、法航精舍、華嚴閣、最後是羅漢寺。

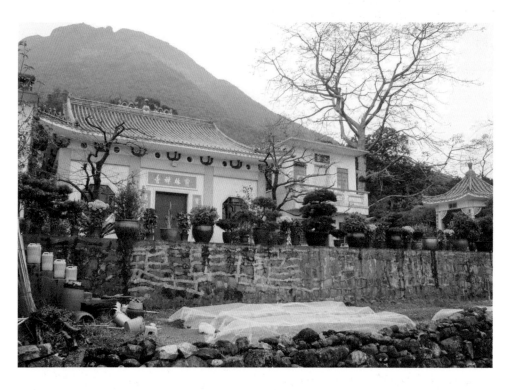

KAU LING CHUNG

狗嶺涌 營地

缺點：每當夏季時，營區螞蟻及昆蟲為患，前往者務必留意。

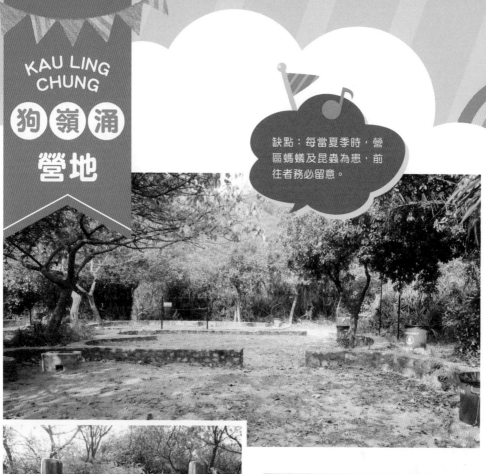

狗嶺涌營地
△ KAU LING CHUNG
CAMP SITE

大浪灣

狗嶺涌

　　因其地型似狗頭而得名。狗嶺涌乃鳳凰徑第七段尾的一個營地，乘大嶼山巴士在宏貝道（過了石壁水塘堤壩後）下車，沿鳳凰徑第八段逆走約兩小時抵達，除最初的一段路需上斜和進入營地需下樓梯外，其餘均是平坦的引水道。

營地位於沙灘後，林蔭處處，亦有不少露營人士在沙灘上露營，共有營位十個，設備有燒烤爐、廁所（旱廁）及曬衣架，水源則依靠山水，在非雨季時，水源頗弱。

選擇此營地需有一定親子露營經驗，並要考慮小朋友應付能力。

營地附近景點

狗嶺涌觀景台及嶼南界碑

　　在進入營地的梯級拾級而下不久便會出現分岔路，這便是狗嶺涌觀景台入口，站在觀景台可由東至配 180 度飽覽整個南大嶼海峽，再前行便會找到大嶼山上的界碑之一——嶼南界碑，界碑於 1902 由英軍少校力奇率領軍艦林保號抵達大嶼山豎立花崗岩石碑，北部及南部各一年樹立，以表明大嶼山已租予英國。其中嶼南界碑座落於狗嶺涌，基座上刻有經度東經 113 度 52 分，清楚顯示新界租借地界線。

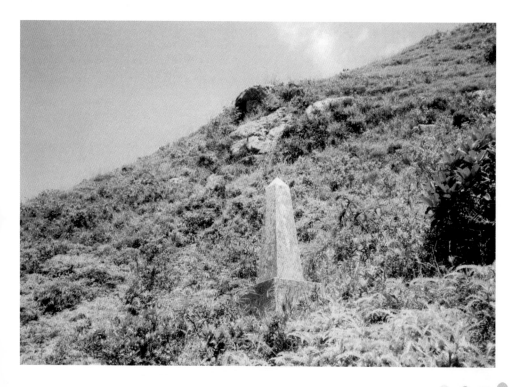

LAU SHUI
HEUNG

流水響
營地

缺點：
營地過於僻靜。

　　新界東北其中一個營地，從粉嶺乘 52B 小巴至鶴藪路口下車，再沿流水響道經流水響水塘和流水響郊遊徑到達，步程約 15 分鐘。營地設在郊遊徑旁，就現場所見，環境十分僻靜，設備有燒烤爐、曬衣架、旱廁及野餐枱櫈，水源則要依靠營地外龍山橋下溪水或到水塘入口處的公廁取用。營地附近的流水響水塘風景十分幽美。

　　營地本身沒有什麼親子設施，附近水塘風景幽美，可安排小朋友攝影或寫生等活動。

營地隨拍

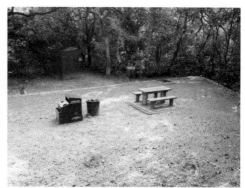
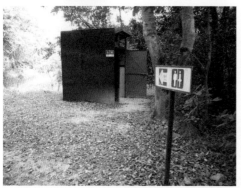

流水響水塘

流水響水塘被譽為香港天空之鏡,是一個灌溉水塘,用作灌溉附近農田。整個水塘被綠樹成蔭的河谷環抱,四周是成齡的林地,一排排生長在水塘邊的白千層樹,滿眼都是綠意,非常詩情畫意。

流水響郊遊徑

流水響郊遊徑起點及終點均位於如詩如畫的流水響水塘,由牌樓拾級而上,途經山火瞭望台,是郊野公園管理人員偵察山火之地點。前行不久,經過桔仔山坳,那裡因曾經栽種大量四季桔而得名,現時郊遊徑兩旁的植物井然有序,品類分明,足見團體及大眾植樹計劃的成果。

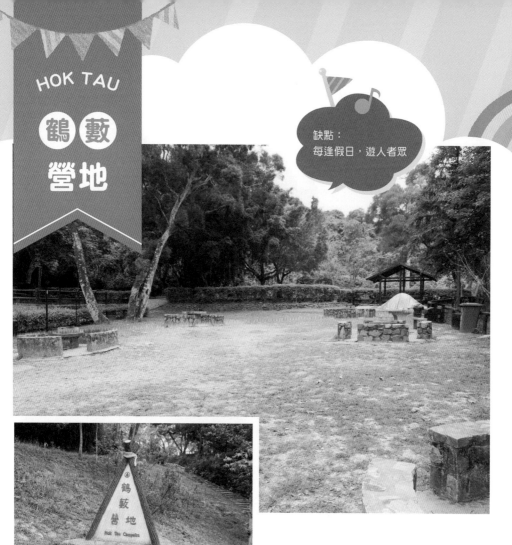

HOK TAU

鶴藪營地

缺點：
每逢假日，遊人者眾

新界東北其一個大型營地，從粉嶺乘 52B 小巴至鶴藪圍下車，再前行約 5 分鐘便到達。

營地設有營位四十個，設備齊全，有曬衣架、燒烤爐和枱櫈等，大型洗手間更有沐浴設備，對於露營初哥或親子露營，這確是個好地方；營地內有一大片空地，可集體活動，除此之外，附近有各遠足徑，不少團體均會選擇此營地作訓練。

營地隨拍

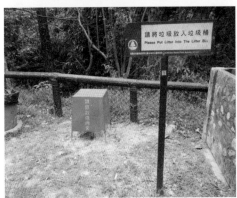
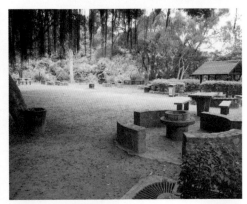

營地附近景點

鶴藪郊遊徑

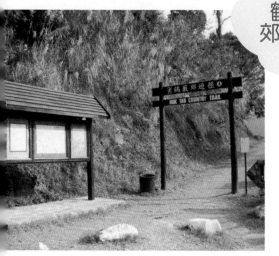

鶴藪郊遊徑起點及終點均位於鶴藪郊遊徑道，是一條環迴徑，環繞鶴藪排而設。入口是一片井然有序的人工植林區，緩緩登上小山崗，於視野廣闊的觀景台極目遠望，由南山及龜頭嶺環抱的鶴藪谷景色頓時一覽無遺。沿著郊遊徑前行，過了新屋仔村，便是廣闊的天然濕地，為多種生物棲息的地方，具有很高的生態價值。

鶴藪水塘家樂徑

整條家樂徑主要環繞鶴藪水塘而建，依山傍水，沿途可俯瞰整個鶴藪水塘和附近小型實驗林區的景色。行畢約 1 小時，全是平緩易走的山徑，能讓一家大小盡享郊遊的樂趣。

鶴藪水塘

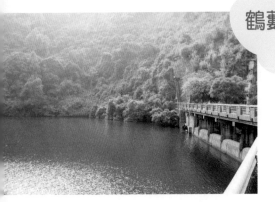

鶴藪水塘是新界東北的一個規模較小的灌溉水塘，用作灌溉附近農田。鶴藪水塘為多條郊遊路線的交匯點，路徑四通八達。鶴藪水塘波平如鏡，如鑲在綠叢中的寶石，山光水色，如詩如畫，水塘旁廣植松樹，綠樹成蔭；是不同種類的動物及雀鳥棲息地。

鳳馬古道

鳳馬古道是連接沙頭角馬尾下村與大埔鳳園的主要通道，現時鮮有人使用鳳馬古道這個名稱。遊人可由此前往沙螺洞，是一條熱門遠足路線，沿途上落幅度不大，沿途環境優美及寧靜，是假日遠足人士舒展心身的好去處。

八仙嶺

八仙嶺位於大美督以北，鶴藪以東，是新界東北的連綿群山之一，與犂壁山、黃嶺及屏風山的山脈相連。登上八仙嶺，可飽覽整個船灣淡水湖和大美督的景色。八仙嶺山脈由東伸延至西邊的黃嶺及屏風山，有如一幅巨型屏風，各山峰依次名為仙姑、湘子、采和、曹舅、拐李、果老、鍾離及純陽峰。

三椏涌
營地

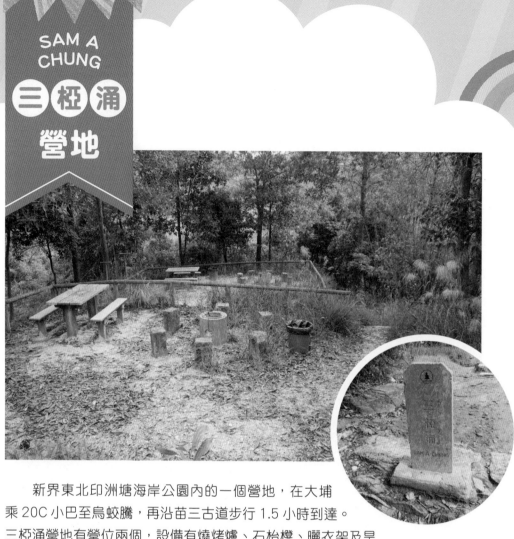

　　新界東北印洲塘海岸公園內的一個營地，在大埔
乘 20C 小巴至烏蛟騰，再沿苗三古道步行 1.5 小時到達。
三椏涌營地有營位兩個，設備有燒烤爐、石枱櫈、曬衣架及旱
廁，營地地面石多，情況不太理想；水源和標準洗手間則要在相距約 15 分鐘步
程的三椏村，村內有士多補給。

由於前往三椏涌路程長，因此不建議重裝備前往，由九擔租開始至三椏涌的一段路，沿途全是山路，但平坦易走，上落幅度不大。

在三椏涌露營，既可欣賞新界東北美景，又可近距離接觸海岸生態，實在是大自然的戶外教室。礙於營地環境不太理想，專程來此露營人數不多。

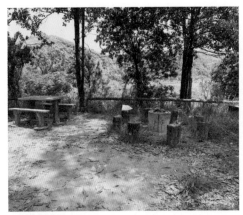

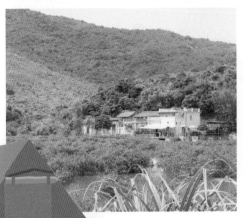

營地附近景點

紅樹林及海草床

由三椏涌開始至荔枝窩，沿途有著不少紅樹林及海草床。紅樹群落常被用作幼魚及其他海洋帶無脊椎動物的哺育場。海草有防止近岸沙泥流失的功能，除此之外，海草為各海洋無脊椎動物的幼體提供重要的藏身之地，亦為海膽及魚類等海洋生物提供食物。

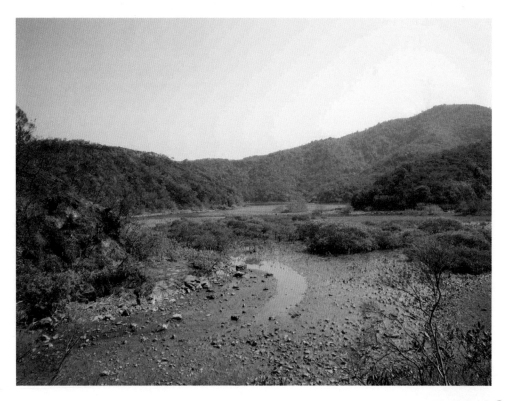

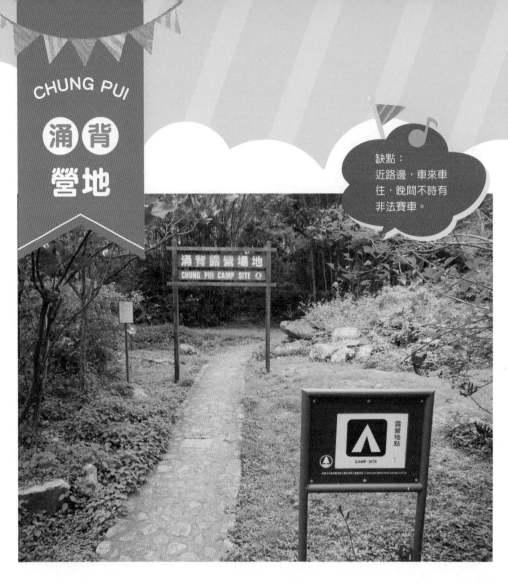

CHUNG PUI

涌背營地

缺點：
近路邊，車來車往，晚間不時有非法賽車。

涌背露營場地
CHUNG PUI CAMP SITE

露營地點
CAMP SITE

目的地　開始

新界東北其中一個營地，位於新娘潭路涌背燒烤場旁，營地於 2002 年增設，前身乃涌背燒烤場的部份，假日從大埔乘 275R 巴士或 20C 小巴可直達涌背，再前行約 5 分鐘到達。

沿路入口拾級而上，營位一個接一個出現，共有營位約六個。營地滿佈樹蔭，設施尚算齊備，有曬衣架、燒烤爐及野餐枱櫈，標準廁所及水源則需依靠在旁的燒烤場提供。此營地勝在容易到達。

　　營地下廁所前的一片空地可進行各項活動，另外在馬路另一端的郊遊地點，亦可進行簡單的活動，如放風箏或疊石遊戲等。

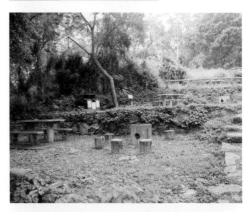

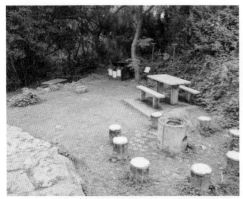

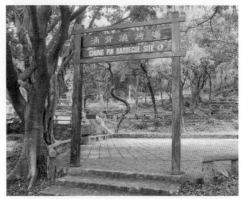

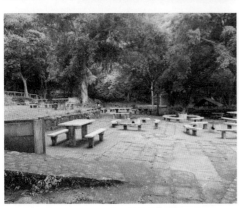

船灣淡水湖

　　船灣淡水湖位於香港大埔區船灣郊野公園內，為香港容量第二大的水塘，現在的淡水湖是一個天然養魚塘，湖中繁殖了多種魚類。接近涌背至涌尾的船灣淡水湖，沒有大尾篤般的熱鬧，湖畔相對環境幽美寧靜，是不少龍友的拍攝勝地。

涌背樹木研習徑

　　涌背樹木研習徑位於新娘潭路旁，設計為一條環迴路線，圍繞涌背燒烤場及露營地點，全長約 0.25 公里。沿途共介紹 15 種樹木，包括土蜜樹、烏柏、山油柑等。樹徑位於八仙嶺仙姑峰腳下、船灣淡水湖畔，遊人在認識各種樹木的同時，亦可欣賞船灣淡水湖的湖光山色，享受郊遊的樂趣。

TUNG PING CHAU

東平洲 營地

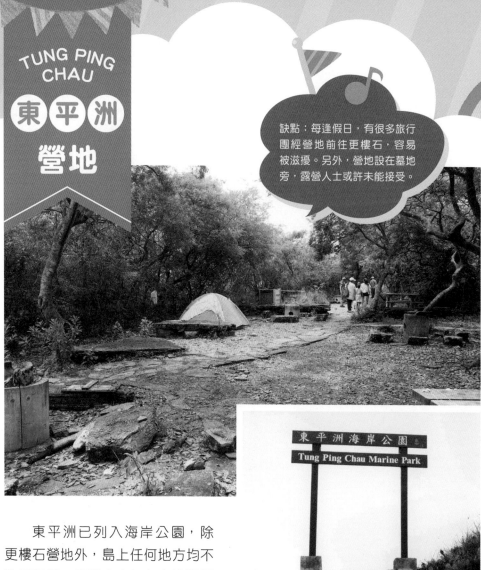

缺點：每逢假日，有很多旅行團經營地前往更樓石，容易被滋擾。另外，營地設在墓地旁，露營人士或許未能接受。

東平洲已列入海岸公園，除更樓石營地外，島上任何地方均不許可露營。露營人士切勿在沙灘露營，否則可能被漁護處檢控。

週末或假日自馬料水碼頭乘渡輪往東平洲，1.5 小時船程便到達，下船後沿更樓石方向，經過天后宮不久便會到達更樓石營地。更樓石營地設備只有旱廁及燒烤爐，但樹密且沒有水源，露營人士需自備飲用水或向村民借用。

開始

目的地

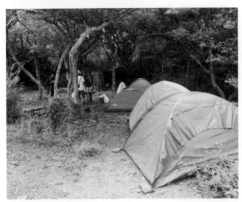

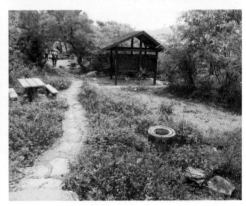

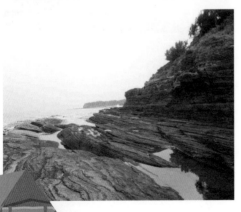

即使營地配套不理想，但東平洲的生態環境是十分適合親子遊，在更樓石及難過水附近有很多小水氹，有很多魚仔、蟹仔等，令遊人看得心花怒放，但切記眼看手勿動，在海岸公園內一律不容許康樂釣魚或其他捕魚活動。東平洲也是地質公園，頁岩處處皆是，是一個研究學習的地方。

營地附近景點

更樓石

更樓石是東平洲一個地方，也是島上其中一個景點，為兩條高 7 米的沉積岩石柱，豎立於海蝕平台之上，遠觀就像兩座更樓一樣，故得「更樓石」之名。

龍落水

龍落水是東平洲一個地方，也是島上其中一個景點，為一條長百多米、厚約 0.6 米的多層沉積岩，由於岩層從山上逐漸傾斜進海，遠觀就像一條龍準備下水，故得「龍落水」之名。

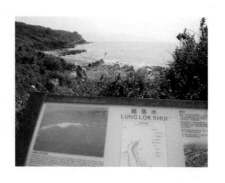

斬頸洲

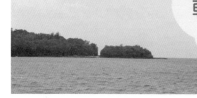

東平洲斬頸洲斬頸洲又名斷頭洲，位於東平洲最西端的岬角上，斬頸洲與主島之間之峽道看似是巨斧斬斷的痕，故得其名。

難過水

難過水是東平洲一個地方，也是島上其中一個景點，為一個寬闊的海蝕平台，由海浪歷年不斷沖擊侵蝕山崖而形成的景觀。由於該處每逢潮漲時被淹沒而難以通過，只能等待潮退才可通過，故得「難過水」之名。

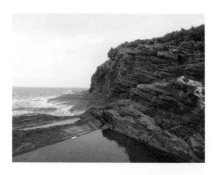

東龍洲

營地

一個熱門的攀石勝地，週末或假日自鯉魚門三家村或西灣河乘街渡至東龍洲南堂碼頭，再沿指示步約半小時經假日士多進入東龍洲炮台特別地區到達。西灣河乘街渡更可直達北碼頭，可省卻部份路程。

東龍洲營地設備有水源、燒烤爐及廁所，島上有多間鄉村士多為遊人提供補給。營地後便是東龍洲炮台，偶有旅行團經過；在炮台後的路段繼續前行便可到達崖頂，崖下便是其中一個攀石場，此處曾多次發生墮崖意外，前往者務必留意。

除此之外，營地另一端有路登山前往直升機場，沿途亦會經過多個攀石點，雖風景秀麗但全是縣崖絕壁，需特別留意。在登至直升機場後有路往南堂碼頭，再沿指示便可返抵營地作環島遊。

在離開假日士多後會有一石灘出現，可在此觀浪，進行疊石遊戲和放風箏等。東龍洲有多個懸崖絕壁，亦有多次墮崖喪命意外，在帶小朋友時不宜前往該地方。

營地隨拍

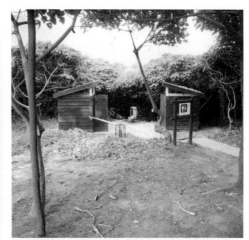

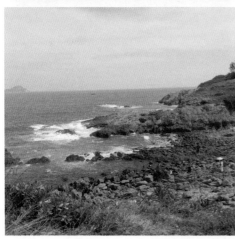

東龍洲炮台

東龍洲炮台位於東龍洲東北面，俯瞰佛堂門海峽。炮台是為了防禦海盜而於康熙年間興建，有營房十五所及大炮八門，直至嘉慶年間被九龍炮台取代。

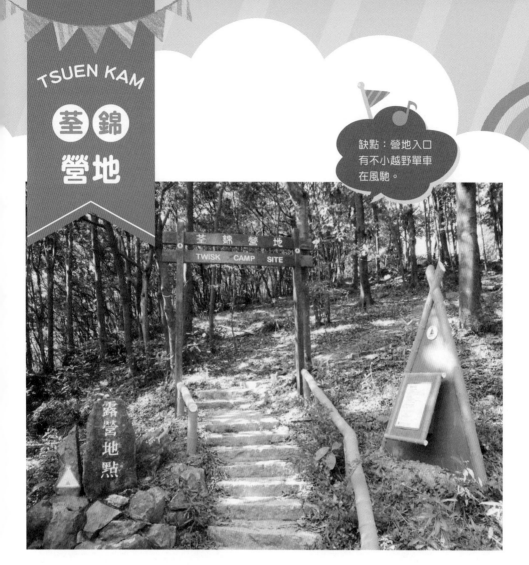

TSUEN KAM

荃錦營地

缺點：營地入口
有不小越野單車
在風馳。

荃 錦 營 地
TWISK CAMP SITE

露營地點

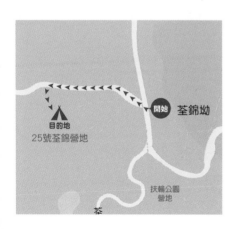

開始 荃錦坳

目的地
25號荃錦營地

扶輪公園
營地

荃

新界西位處麥理浩徑第九段起點的
一個營地，乘 51 號巴士在郊野公園下
車後步約 5 分鐘到，交通方便。荃錦營
地與扶輪公園營地相距只有 10 分鐘路
程，偶被混淆。荃錦營地基本設施齊備，
有燒烤爐、曬衣架、野餐枱櫈及涼亭，
水源及旱廁在營地入口處，標準洗手間
及糧水補充則要步往扶輪公園的大帽山
茶水亭。

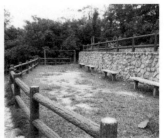
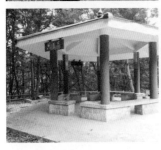

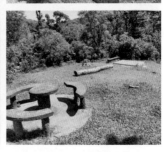

荃錦營地附近有多條遠足徑及樹木研習徑讓小朋友認識大自然，亦有郊野公園遊客中心，是理想親子露營地點。

營地附近景點

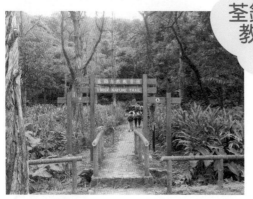

荃錦自然教育徑

　　荃錦自然教育徑起點及終點均設在荃錦坳，是一條環迴徑，當中部份路段跨越麥理浩徑。教育徑全長約 2 公里，步行約需 1 小時，設有十六個觀賞點，介紹教育徑內的植物、生物化學現象、地質地貌，以及不同的設施等。

甲龍林徑

　　甲龍林徑入口位於荃錦公路郊野公園巴士站，終點位於雷公田農場鮮奶小食亭，由於路程及名稱與甲龍古道相近，加上部份是共用路段，容易令遊人混淆。甲龍林徑全長約為 4.5 公里，走畢全程需時約 2.5 小時，由於路程以下山為主，固此不需消耗大量氣力，林徑內樹木林蔭，鳥語花香，但在暢遊之餘，需提防沿途的越野單車。

農場鮮奶有限公司

位於雷公田，甲龍林徑終點，只在星期六、日及公眾假期開放。園內所售賣鮮奶味道濃郁，亦有簡單麵食和甜品出售。在園內停車位旁有個小小農場，欄內有山羊若干，可讓小朋友在購買羊草後餵飼，與小動物互動接觸，是一個不錯的體驗。

甲龍古道

甲龍古道入口在荃錦公路郊野公園巴士站，起初路段跟甲龍林徑一樣，因名字相近，容易令人混淆。甲龍古道全長2公理，終點位於雷公田，是古時八鄉一帶來往荃灣市集必經之路。古道沿路兩旁林木參天，在穿過樹林區及數條小溪，野生動物雀鳥蹤影隨處可見，其中數段路的坡度頗為陡峭。途經的多段小徑是前人用石塊就地取材精心築成砌建，充分體驗當時務農人士的生活點滴。

ROTARY CLUB PARK
扶輪公園
營地

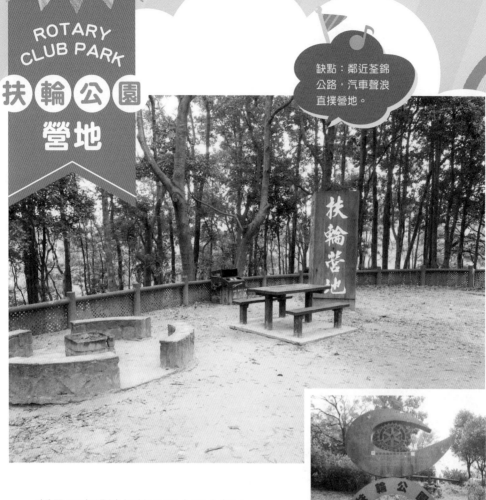

缺點：鄰近荃錦公路，汽車聲浪直撲營地。

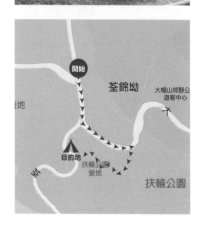

新界西麥理浩徑第八段末近大帽山道及荃錦公路附近的一個營地，位處扶輪公園內。乘 51 號巴士在郊野公園下車後步約 5 分鐘到，交通方便。荃錦營地與扶輪公園營地相距只有 10 分鐘路程，偶被混淆。

營地基本設施齊備，有燒烤爐、野餐枱櫈及水源，標準洗手間在營地不遠處，小食亭就在洗手間另一端，為燒烤及露營人士提供補給。扶輪公園附設停車場，方便駕車人士。

營地附近有多條遠足徑，亦有郊野公園遊客中心，加上是前往大帽山的起點，是理想親子露營地點。

營地隨拍

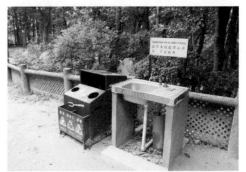

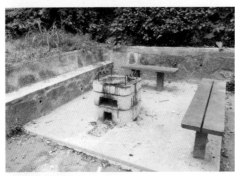

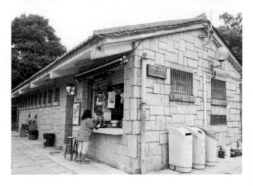

營地附近景點

大帽山家樂徑

　　大帽山家樂徑位於扶輪公園，起點及終點均在公園內，全長半公里，行畢約半小時，沿途種有台灣相思、楓樹、松樹等樹木。沿途更可遠眺荃灣、青衣及離島區一帶景色。

大帽山遠足研習徑

　　大帽山遠足研習徑設於扶輪公園，起點及終點均在公園內，全長1公里，行畢約1小時，沿途設有多個富教育性傳意站，介紹遠足基本知識及技巧，透過活動讓遊人認識遠足安全須要注意的事項。全徑難度不高，適合一家大小或計畫遠足的人士。

大帽山郊野公園遊客中心

大帽山郊野公園遊客中心設有展覽廊及活動室，分別介紹大帽山郊野公園、全球及香港的氣候變化、氣候變化對本港的樹林、生態系統以至極地的影響。展覽廊設有多元互動的展品及遊戲，令大家明白愛護郊野環境以及珍惜地球資源的重要性。中心逢星期二休館（假期除外）。

大帽山觀景台

大帽山觀景台位於大帽山道702米處，相距扶輪公園約1小時步程。很多人以扶輪公園為基地，沿大帽山道步往觀景台，途中車輛在狹窄的道路熙來攘往。在觀景台，八鄉及石崗一帶景色盡入眼簾，也是觀賞芒草的好地方。

扶輪公園自然教育徑

扶輪公園自然教育徑起點設在公園內，終點位於荃錦公路新開田，全長不足1公里，行畢約1小時，教育徑由新界扶輪社贊助興建，部份路段與大帽山遠足研習徑重疊，是不少遠足人士前往川龍的另一選擇。

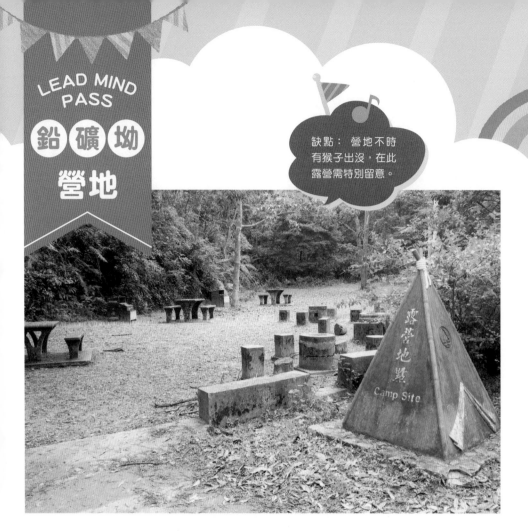

LEAD MIND PASS

鉛礦坳營地

缺點：營地不時有猴子出沒，在此露營需特別留意。

新界中部城門水塘以北的一個營地，位於鉛礦坳場地附近，為麥理浩徑第八段入口及衞奕信徑第七段交匯點。

露營場有營位六個，分上下兩層，其中上層幾近荒廢，一般均會在下層露營。

營地基本設施齊備，標準洗手間需到附近休憩處；由於營地位處兩遠足徑交匯點，路過人士絡繹不絕。

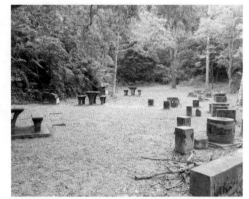

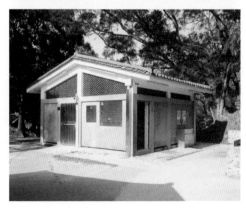

城門水塘

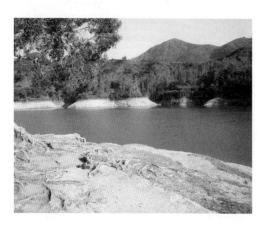

城門水塘是大帽山下最大的儲水庫，是香港首個開闢作郊遊及設置燒烤設施的地區，也是城門郊野公園最教人印象深刻的特色。

城門水塘其所在的城門郊野公園也是香港首批劃定的郊野公園之一。水塘塘畔廣植白千層，其中最令人心曠神怡的是在塘水滿溢時，白千層倒影處處，吸引不少遊人前來遊覽。

城門標本林

城門標本林佔地四公頃，於七十年代初已開始種植，標本林內展出各式各樣樹木及有趣的植物，包括多種受保護的植物，此處實是在郊野學習植物的理想地方。

菠蘿壩自然教育徑

菠蘿壩自然教育徑位於城門郊野公園內，全長約 800 米，步行約需 1 小時。這教育徑共有十四個導賞點，介紹城門水塘、引水道及沿途的有趣植物。

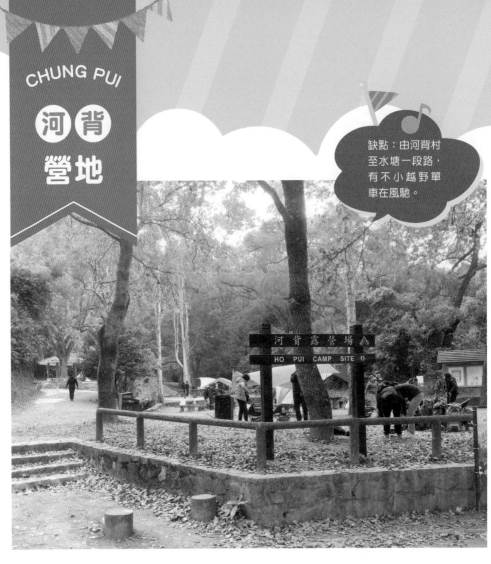

CHUNG PUI

河背營地

缺點：由河背村至水塘一段路，有不小越野單車在風馳。

河背露營場
HO PUI CAMP SITE

目的地　開始

2002 年增設的營地，前往河背水塘必經之路，由港鐵錦上路站乘 71K 小巴到河背村，再沿村後往水塘方向步約 20 分鐘到達。

營地前身為石崗 12 號燒烤場部份，直至 2018 年初，營位由原來兩個增至十六個，設備有曬衣架、污水穴、燒烤爐和旱廁則，水源則要在前往石崗途中山澗取用或步返河背村向士多借用。

營地附近可府瞰八鄉一帶風景，附近河背水塘、青協農莊和家樂徑可作親子遊，亦有人沿引水道經清潭水塘至雷公田農場鮮奶有限公司作活動終點。

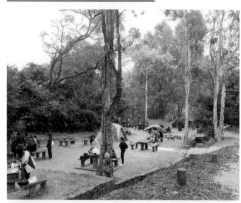

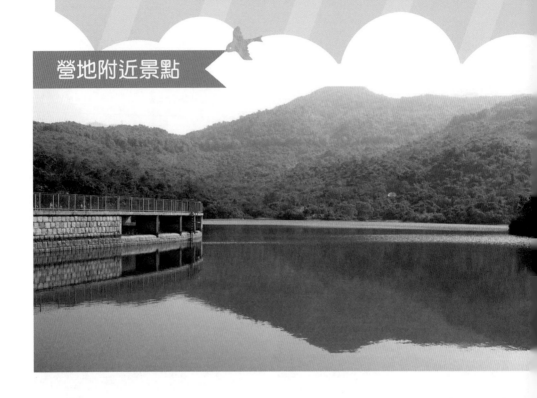

河背水塘家樂徑

河背水塘家樂徑環繞河背水塘而建，全長 2.1 公里，走畢需 1 小時，全程平坦易走，兩旁樹木成蔭，走至水壩，波平如境的碧綠水塘即展現眼前，使人心情豁然開朗。河背水塘屬灌溉水塘，為附近農戶供應灌溉用水；其面積雖小，卻盡顯山光水色之美，曾獲選為香港郊野十景之一。沿家樂徑漫步，正可從不同角度欣賞水塘風貌，因此是不少攝影愛好者的取景勝地。

河背水塘

河背水塘是水務署管轄範圍內面積最小的灌溉水塘，於 1961 年建成啟用，主要用作灌溉新界西北的農田。河背水塘曾於 1998 年入選漁農及自然護理署的郊野公園十大自然風景。水塘的 S 字形十九孔溢洪大壩亦為其一大特色。水塘中央有小島，四周蒼翠樹木襯托，環境清幽；附近的昆蟲、鳥類和植物品種豐富。

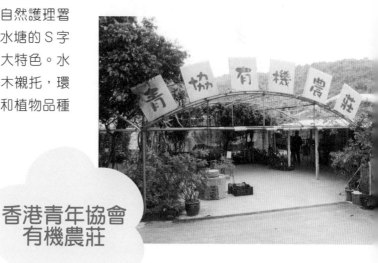

香港青年協會有機農莊

香港青年協會於 2010 年 2 月 22 日正式接手營運「香港有機農莊」的業務，並將之易名為「香港青年協會有機農莊」。農莊佔地約 13,500 平方米，設施齊備，農莊並透過專業服務和多元化活動，培育年青一代發揮潛能，推廣有機耕作，鼓勵青少年認識有機生活，學習愛自己、愛生活、愛環境。

NGAU WU TUN

牛湖墩營地

缺點：
水源偏遠

牛湖墩營地
Ngau Wu Tun Camp Site

麥理浩徑第二段末的一個營地，自西貢乘車至北潭坳，再沿

麥徑二段往赤徑方向行約 15 分鐘便見營地入口，沿入口拾級而上，不一會便見營地標誌豎立。

營區樹陰滿佈，可下望大灘海峽風景；設備有燒烤爐及旱廁，水源和標準洗手間則要步返北潭路麥徑入口，洗手間外設有飲品售賣機。設施尚可。

開始　　　　目的地

營地樹林成蔭，是不少雀鳥的棲息地，加上大灘海峽風景秀麗，可選擇在此攝影或寫生。

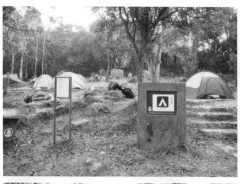

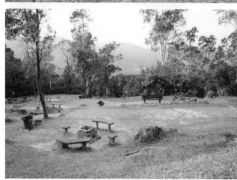
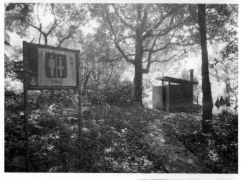

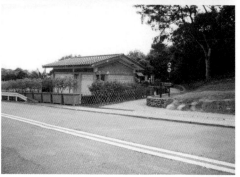

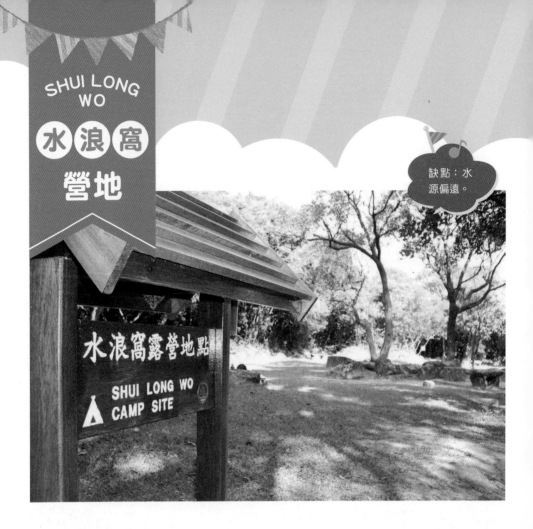

SHUI LONG WO

水浪窩
營地

缺點：水源偏遠。

水浪窩露營地點
SHUI LONG WO
CAMP SITE

　　麥理浩徑第四段初的一個營地，屬馬鞍山郊野公園範圍，營地位於西沙公路旁郊野公園管理站後，從西貢乘巴士至水浪窩，再經麥理浩徑第四段步約半小時到達。

　　此營地呈梯田狀且頗為平坦，設備有燒烤爐、小量石枱櫈及旱廁，水源和標準洗手間則要步行返西沙路旁，洗手間外設有飲品售賣機。營地基本設施尚可。假日不乏團隊在這裡作戶外訓練。

開始

目的地

營地下西沙路的企嶺下樹木研習徑讓小朋友認識樹木，而樹徑起點的一座觀星台，晚間更可跟小朋友看星講故事，水浪窩確是一個不錯親子露營地點。

水浪窩
觀星台

　　位於西沙路 4 號燒烤場附近，沿水浪窩牌坊進入不久便到達，觀星台高 6 米，是仿照河南登封縣告成鎮的古代觀測台而建的，也是香港唯一的仿古天文建築，外貌酷似城堡。

企嶺下
樹木研習徑

　　企嶺下樹木研習徑位於馬鞍山郊野公園內，起點設在西沙公路水浪窩。樹徑全長 0.65 公里，沿途設解說牌，簡介十三種野外常見的樹木，其中包括青果榕、血桐、假蘋婆等。

HAU TONG KAI

猴塘溪營地

缺點：不時有牛隻在營地附近聚集及堵路。

位於海下路旁的一個營地，旁為猴塘溪燒烤場，從西貢乘7號小巴可直達，交通方便。猴塘溪只有營位四個，部份營位太細不能容納大營幕；營地設備只有燒烤爐，反而在旁的燒烤場設備更勝一籌。水源及標準洗手間則設在馬路的另一旁，設施尚算齊備。

營地旁燒烤場有大遍空地，可進行團體活動。洗手間旁的小路可通往直升機場，哪裡可下望大灘海峽，需留意不時有直升機在此停留。

目的地

開始

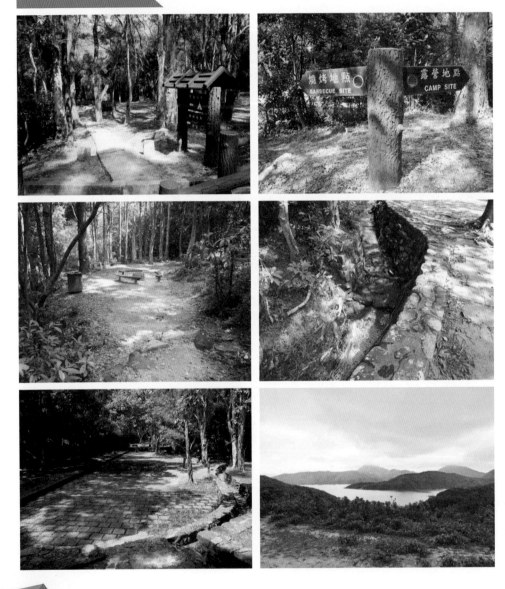

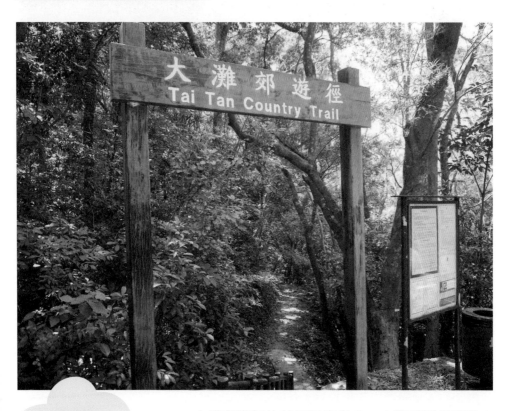

大灘
郊遊徑

　　大灘郊遊徑位於西貢半島北，由猴塘溪出發沿大灘海往北走到終點海下灣，全長 6.7 公里，途中可遠眺蚺蛇尖、高流灣、塔門等地，風光明媚。郊遊徑中泥灘長滿品種豐富的紅樹，彈塗魚及招潮蟹等濕地生物亦棲息其中。

TAI TAN

大 灘

營地

營地位於北潭路大灘燒烤場旁，前身乃大灘燒烤場部份，從西貢乘前往黃石碼頭巴士可直達，交通方便。

燒烤場最高點便是營地，現場營位頗集中，但只有約五個左右，設備有避雨亭、燒烤爐及野餐枱櫈，標準洗手間需與燒烤場共用。

燒烤場臨近大灘海峽，風景秀麗。

營地隨拍

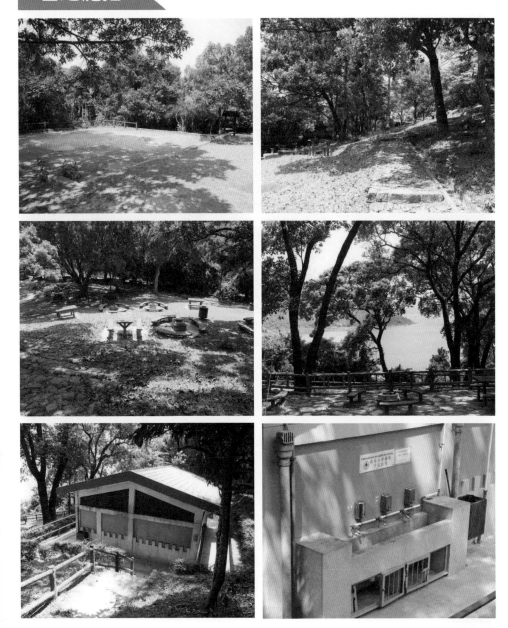

黃石樹木
研習徑

黃石樹木研習徑位於西貢東郊野公園，全長 410
米，連接黃石家樂徑及北潭路，與大灘樹木研習徑相
鄰。徑內共設立了 12 個解說牌，介紹了本地郊野常見
樹種，如紅楠、梅葉冬青、銀柴等。

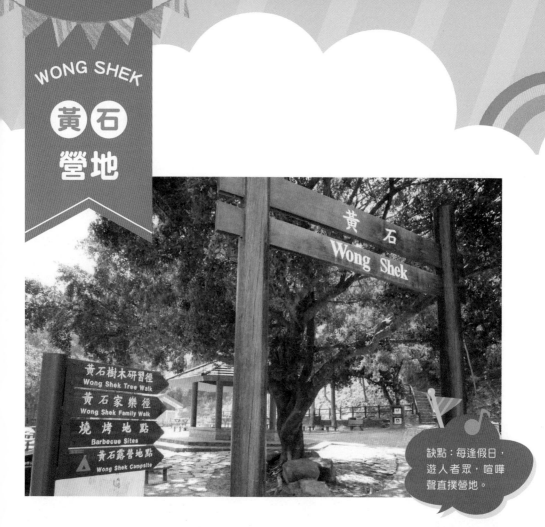

WONG SHEK

黃石營地

缺點：每逢假日，遊人者眾，喧嘩聲直撲營地。

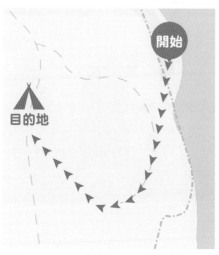

開始

目的地

　　黃石 2 號燒烤場上的一個營地，前身乃烤場的部份，從西貢乘前往黃石碼頭巴士到總站直達。黃石只有營位約四個，營地設備只有燒烤爐及數張長椅，標準洗手間及水源則要步行返 1 號燒烤場使用；每逢假日，附近燒烤場遊人者眾，喧嘩聲直撲營地，此營地勝在接近黃石碼頭，交通便利。

　　1 號燒烤場的標準洗手間對出有空地，可進行團體活動，在近岸地方和碼頭亦有人垂釣。

營地隨拍

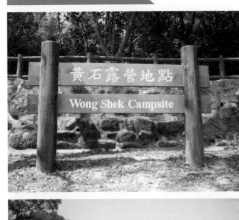

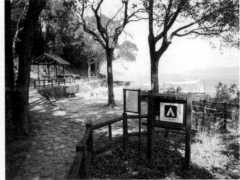

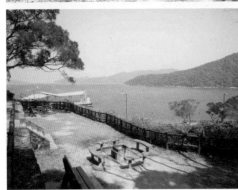

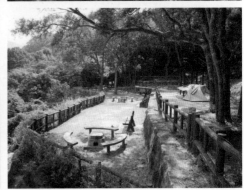

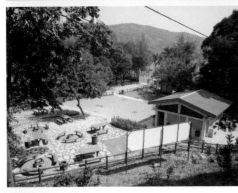

營地附近景點

黃石碼頭

　　黃石碼頭是一個公眾碼頭，建於 1960 年代，由於當時西貢北村落一帶沒有公共交通工具直達，需倚靠街渡往返當地而興建；時至今日，黃石碼頭仍然是通往塔門、高流灣、灣仔、赤徑、深涌、荔枝莊及馬料水等地的重要樞紐。

黃石家樂徑

　　黃石家樂徑全長 2 公里，起點及終點均設在黃石碼頭巴士總站，沿途可飽覽東心淇山和高塘口等海岸景致。

黃石水上活動中心

　　賽馬會黃石水上活動中心為康文署五個水上活動中心其中之一，為市民提供的水上活動設施及參加訓練課程。市民可透過康文署網頁查詢或報名參加中心之活動。

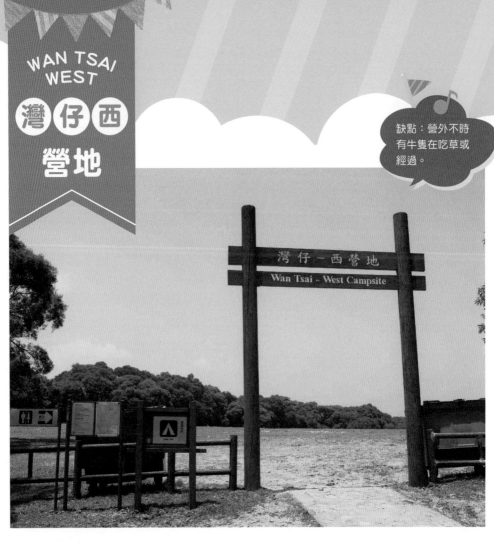

WAN TSAI WEST

灣仔西 營地

缺點：營外不時有牛隻在吃草或經過。

灣仔半島其中一個營地，由西貢乘巴士到黃石碼頭，再轉乘渡輪前往，下船後經過灣仔南營地再步行 10 分鐘便到達，或由西貢乘小巴前往海下，再步行 1 小時到達。

營地十分廣闊，劃定營位有二十個，每個營位均設有燒烤爐及枱櫈，水源、大型洗手間及沐浴間均設在營地外，設施可謂十分齊備。

營地綠草如茵且空礦，尤如一個足球場，可進行各項球類活動、放風箏或各樣戶外訓練，對親子露營可謂十分適合。

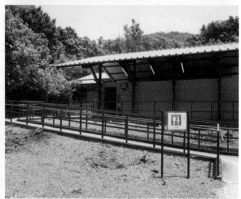

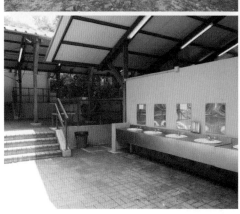

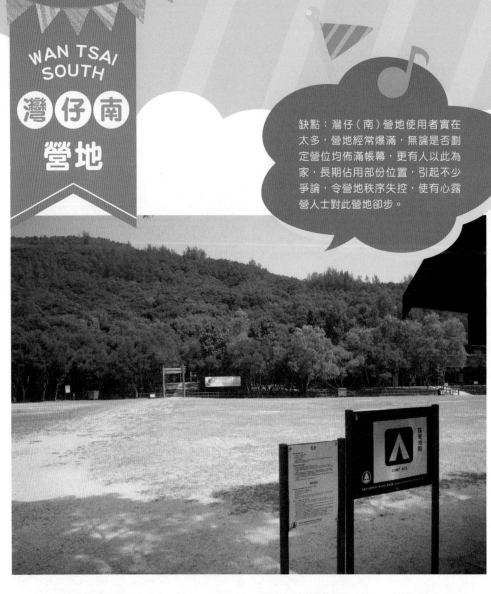

WAN TSAI
SOUTH

灣仔南
營地

缺點：灣仔（南）營地使用者實在太多，營地經常爆滿，無論是否劃定營位均佈滿帳幕，更有人以此為家，長期佔用部份位置，引起不少爭論，令營地秩序失控，使有心露營人士對此營地卻步。

　　一個非常熱門的露營地點，每逢假日營地廣遍露營人士。由西貢乘巴士到黃石碼頭，再轉乘渡輪前往，下船後便到達，或由西貢乘小巴前往海下，再步行 1 小時到達，十分方便。

　　營地臨海而建，劃定營位十個，每個營位均設有燒烤爐及枱櫈，營地有大型洗手間設有沐浴設施，設備完善，這裡可放風箏及垂釣，十分適合親子露營。

營地隨拍

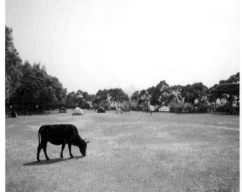
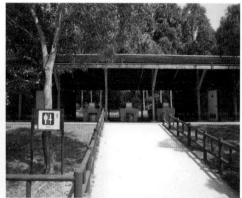
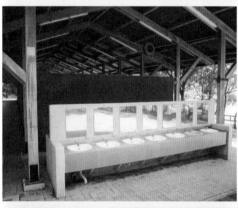

親子露營樂

作者
林偉興（興 Sir）

編輯
Wing Li

美術設計
Nora Chung

出版者
萬里機構
香港鰂魚涌英皇道1065號東達中心1305室
電話：2564 7511
傳真：2565 5539
電郵：info@wanlibk.com
網址：http://www.wanlibk.com
　　　http://www.facebook.com/wanlibk

發行者
香港聯合書刊物流有限公司
香港新界大埔汀麗路 36 號
中華商務印刷大廈 3 字樓
電話：2150 2100
傳真：2407 3062
電郵：info@suplogistics.com.hk

承印者
中華商務彩色印刷有限公司
香港新界大埔汀麗路 36 號

出版日期
二零一九年十月第一次印刷